PHIL COLLINS

SOY MI MADRE

ASPEN ART MUSEUM

PHIL COLLINS

SOY MI MADRE

MUSEO DE ARTE DE ASPEN

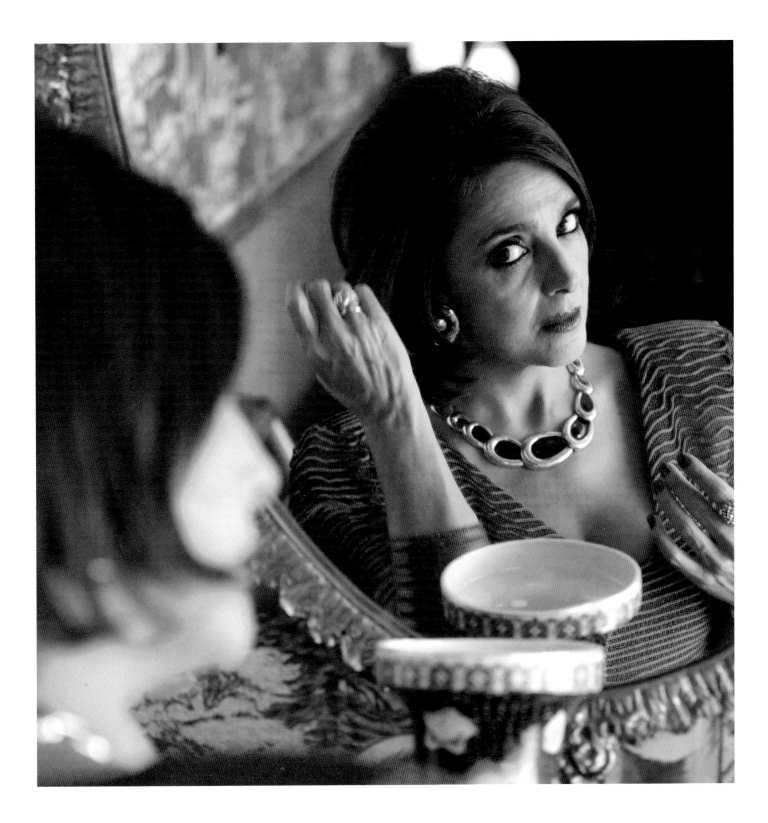

This catalogue has been published in association with the exhibition *Phil Collins: soy mi madre*, Aspen Art Museum, August 15—October 19, 2008.

Edited by Siniša Mitrović

Phil Collins's Jane and Marc Nathanson Distinguished Artist in Residence and exhibition are organized by the Aspen Art Museum and funded by Jane and Marc Nathanson. Additional funding is provided by the AAM National Council. This publication is underwritten by Toby Devan Lewis.

El presente catálogo se publica en colaboración con la exposición *Phil Collins: soy mi madre*, Museo de Arte de Aspen, 15 de agosto al 19 de octubre de 2008.

Editado por Siniša Mitrović

Tanto la exposición como la "Residencia para Artistas Distinguidos Jane y Marc Nathanson" son organizadas por el Museo de Arte de Aspen (MAA) y auspiciadas por Jane y Marc Nathanson, con apoyo adicional del Consejo Nacional del MAA. Esta publicación se realizó gracias a la aportación de Toby Devan Lewis.

aspenartmuseum

Contents

Índice

Foreword

Heidi Zuckerman Jacobson
Director and Chief Curator

Straddling the line between voyeurism and active participation, the artwork of Phil Collins often engages with how subcultures within local communities relate to and interact with the larger community. His interests lie in eschewing the spectacular in favor of the intimate, reasoning that "intimacy is a value denied by reportage."

As the Aspen Art Museum's first Jane and Marc Nathanson Distinguished Artist in Residence, Collins has produced a 16mm color film entitled *soy mi madre*. Telenovela — a television serial melodrama — is one of the most popular and world-famous cultural products of Latin America. Collins's film employs the telenovela format to talk to the Latino and immigrant population of the Roaring Fork Valley, an area that heavily relies on the network of hospitality, professional service, and property maintenance industries.

Beyond Collins's experiences of Aspen and the surrounding Roaring Fork Valley, *soy mi madre* takes as its reference Jean Genet's 1947 play *The Maids*, in which the servants of a well-to-do mistress take turns enacting a fantasy drama in which each alternately plays the role of the employer.

Shot with a Mexican cast and crew entirely on set in Mexico City, *soy mi madre* debuted at the AAM with a public reception on the evening of August 14, 2008.

The Aspen Art Museum's artist-in-residency program was established in 2006 to further the museum's goal of engaging the larger community with contemporary art and the artists who make it. Javier Téllez holds the distinction of being the museum's first Distinguished Artist in Residence; he produced the film *Oedipus Marshal*, a thirty-minute western based on Sophocles' *Oedipus Rex*, which premiered at the AAM on August 10, 2006. The 2007 AAM DAIR was the Korean artist Koo Jeong-A, who turned the museum's Upper Gallery into an immersive environment using elements of her work inspired by the local communities of Aspen, Marble, Silt, and the surrounding area.

Beginning with the 2008 residency of Phil Collins, the generous gift of $1 million made in perpetuity by AAM National Council members Jane and Marc Nathanson established the Jane and Marc Nathanson Distinguished Artist in Residence program, which underwrites all major aspects of the Aspen Art Museum's Distinguished Artist in Residence programming, including artist travel and accommodations, studio and shipping expenses, production and promotion, as well as expenses related to the exhibition of each artist in residence's work at the AAM post-tenure.

I am grateful for the time and efforts of the staff at Tanya Bonakdar Gallery for their help in organizing this residency and exhibition.

For the acutely insightful texts they contributed to the catalogue, I would like to acknowledge Magali Arriola and Carlos Monsiváis. Many thanks as well to Jane Brodie and Clairette Ranc for their sensitive translations. Special thanks to Siniša Mitrović for editing this publication, and to Scott Williams and Henrik Kubel of A2/SW/HK for their thoughtful design.

I wish to thank my colleagues at the Aspen Art Museum: Public Relations and Marketing Assistant Lee Azarcon, Chief Preparator and Facilities Manager Dale Benson, Visitor Services Assistant Sherry Black, Education Curator Scott Boberg, Project Manager Rich Cieciuch, Membership Assistant Ellie Closuit, Assistant Director for Finance and Administration Dara Coder, Education Outreach Coordinator Genna Collins, Curatorial Associate Nicole Kinsler, Executive Assistant to the Director Lauren Lively, Public Relations and Marketing Manager Jeff Murcko, Campaign Coordinator Grace Nims, Graphic Designer Jared Rippy, Assistant Graphic Designer Rachel Rippy, Assistant Development Director Christy Sauer, Assistant Director for External Affairs John-Paul Schaefer, Visitor Services Coordinator/Exhibition Assistant Dorie Shellenbergar, Visitor Services Assistant Lara-Anne Stokes, Registrar and Exhibitions Manager Pam Taylor, Associate Curator Matthew Thompson, Special Events Assistant Wendy Wilhelm, and Staff Photographer Karl Wolfgang. I am extremely grateful to work with each and every one of you, and proud of all that we are able to accomplish collectively.

I am deeply grateful for the support of Jane and Marc Nathanson. Their ability to highlight the importance of creating new work in the Roaring Fork Valley for our community contributes substantially to our ability to attract and maintain an international interest.

I am also incredibly thankful for the financial assistance of our National Council. One hundred percent of its contributions go to support our exhibitions. The public program at the opening reception was presented as part of the Questrom Lecture Series. Very special thanks to Toby Devan Lewis, who has generously underwritten this publication, and who continues to display a deep commitment to the vital role that publications play in a museum.

Finally, I would like to acknowledge Phil Collins, whose work I find simultaneously mesmerizing, humorous, and jarring. I have learned so much from working with him, and am extremely proud of the work we were able to produce.

Prólogo

Heidi Zuckerman Jacobson
Directora y curadora en jefe

A caballo entre el voyeurismo y la participación activa, la obra de Phil Collins suele involucrarse con los modos en que las subculturas existentes dentro de cualquier comunidad específica se relacionan e interactúan con la comunidad en general. Collins prefiere evitar lo espectacular en favor de lo íntimo, pues, según su argumentación, "la intimidad es un valor negado por el reportaje".

En calidad de primer Artista Distinguido por la Residencia del programa Jane y Marc Nathanson del Museo de Arte de Aspen (MAA), Collins produjo una película de 16mm en colores titulada *soy mi madre*. La telenovela es uno de los productos culturales latinoamericanos más populares y conocidos en el mundo. La película de Collins utiliza su formato para hablarle a la población latina e inmigrante del Roaring Fork Valley, una zona fuertemente dependiente de la red de industrias de hotelería, servicios profesionales y mantenimiento de inmuebles.

Más allá de las experiencias de Collins en Aspen y en el entorno del Roaring Fork Valley, *soy mi madre* toma como referencia la pieza teatral *Las criadas* (1947), de Jean Genet. En ella, las sirvientas de una señora acaudalada se turnan para representar un drama imaginario en el que cada una, alternadamente, juega el rol de la empleadora.

Rodada enteramente en un estudio en la Ciudad de México, con elenco y equipo mexicanos, *soy mi madre* se estrenó en el comienzo de temporada del MAA con una transmisión pública, la noche del 14 de agosto de 2008.

El programa de artistas en residencia del Museo de Arte de Aspen se inició en 2006 con el objetivo de fomentar una mayor relación entre la comunidad, el arte contemporáneo y los artistas que lo producen. Javier Téllez ostenta el mérito de haber sido el primer "Artista Distinguido en Residencia" (DAIR, por sus siglas en inglés) del MAA.

Téllez produjo el filme *Oedipus Marshal* (*Comisario Edipo*), un western de treinta minutos de duración basado en el *Edipo rey* de Sófocles, que se estrenó en el MAA el 10 de agosto de 2006. En 2007, el DAIR del MAA fue la artista coreana Koo Jeong-A, quien transformó la Galería Superior del museo en un ambiente envolvente usando elementos de su obra e inspirándose en las localidades de Aspen, Marble, Silt y sus alrededores.

A partir de la residencia de Phil Collins en 2008, los miembros del Consejo Nacional del MAA Jane y Marc Nathanson crearon, gracias a una generosa donación de $1.000.000 a perpetuidad, el programa "Artista Distinguido en Residencia Jane y Marc Nathanson", mediante el cual se financia en todos sus aspectos la programación "Artista Distinguido en Residencia" del Museo de de Arte Aspen, incluyendo el traslado y alojamiento del artista, los gastos de taller, el flete, la producción y difusión así como los gastos en los que se incurra a posteriori relativos a la muestra de la obra de cada artista en residencia.

Doy mi agradecimiento al personal de la Tanya Bonakdar Gallery por el tiempo y esfuerzo dedicados a organizar esta residencia y la exposición.

También quiero agradecer igualmente a Magali Arriola y Carlos Monsiváis por la aguda perspicacia de los textos con los cuales contribuyeron a este catálogo. Muchas gracias además a Jane Brodie y Clairette Ranc por sus cuidadosas traducciones. Un agradecimiento especial para Siniša Mitrović por editar esta publicación y a Scott Williams y Henrik Kubel, de A2/SW/HK, por la seriedad con la cual realizaron el diseño.

Quiero agradecer a mis colegas del Museo de Arte de Aspen: Lee Azarcon (Relaciones públicas y asistente de marketing), Dale Benson (Preparador en jefe y supervisor de instalaciones), Sherry Black (Asistente de Servicios al visitante), Scott Boberg (Curador pedagógico), Rich Cieciuch (Gerente de proyectos), Ellie Closuit (Asistente de admisiones), Dara Coder (Asistente de Dirección de Finanzas y Administración), Genna Collins (Coordinadora de extensión educativa), Nicole Kinsler (Adjunta a la curaduría), Lauren Lively (Asistente ejecutiva de la Dirección), Jeff Murcko (Relaciones públicas y gerente de marketing), Grace Nims (Coordinadora de campañas), Jared Rippy (Diseñador gráfico), Rachel Rippy (Diseñadora gráfica y de web adjunta), Christy Sauer (Asistente de la Dirección de desarrollo), John-Paul Schaefer (Asistente de Dirección para asuntos externos), Dorie Shellenbergar (Coordinadora de Servicios al visitante y asistente de exposiciones), Lara-Anne Stokes (Asistente de Servicios al visitante), Pam Taylor (Secretaria de admisiones y gerente de exposiciones), Matthew Thompson (Curador adjunto), Wendy Wilhelm (Asistente de eventos especiales) y Karl Wolfgang (Fotógrafo permanente). Estoy inmensamente agradecida por trabajar con ustedes y por todo lo que podemos lograr juntos.

Agradezco profundamente el apoyo de Jane y Marc Nathanson. Su manera de llamar la atención sobre la importancia que tiene el hecho de crear nuevas obras para la comunidad de Roaring Fork Valley contribuye, de forma decisiva, a nuestra capacidad para captar y sostener el interés internacional sobre el museo.

Tengo mucho que agradecer también por el aporte financiero que realiza nuestro Consejo Nacional. El cien por ciento de sus contribuciones se utiliza para llevar a cabo nuestras exposiciones. El programa público presentado en la recepción inaugural forma parte del "Ciclo de Conferencias Questrom". Un agradecimiento muy especial a Toby Devan Lewis, que ha financiado generosamente esta publicación y continúa demostrando un profundo compromiso con el rol vital que juegan las publicaciones en un museo.

Por último, quiero agradecer a Phil Collins, cuya obra encuentro fascinante, disonante y llena de humor a la vez. He aprendido mucho trabajando con él y me siento muy orgullosa de la obra que hemos logrado producir.

x

Artist's Acknowledgments

Phil Collins would like to thank:

Heidi Zuckerman Jacobson, Matthew Thompson,
Nicole Kinsler, Jeff Murcko, Pam Taylor,
and everyone else at the Aspen Museum of Art

The production crew in Mexico City, London, and Berlin,
especially Javier Clavé, Graham Clayton-Chance,
P. David Ebersole, Miguel Galarza, Damian García,
Pablo García Gatterer, Juan García, Todd Hughes,
Christian Manzutto, Christoph Manz, Salvador Parra,
Tania Perez Cordova, Nick Powell, Cristóvão A. dos Reis,
Malena de la Riva and Carlos Somonte

Miriam Calderón, Luis Cárdenas, Sonia Couoh,
Dobrina Cristeva, Zaide Silvia Guitérrez, Tenoch Huerta,
Verónica Langer, Gina Morett, Patricia Reyes Spíndola,
Eileen Yáñez, and Almadella and Montse

Magali Arriola, Carlos Monsiváis,
and Scott Williams and Henrik Kubel of A2/SW/HK

Tanya Bonakdar, James Lavender, Claudine Nuetzel,
and everyone else at Tanya Bonakdar Gallery, New York;
Kerlin Gallery, Dublin; and Victoria Miro Gallery, London

Maria Cabalejo, Miguel Calderón, Courtenay Cave, Pip Day,
Lori Dresner, Michèle Faguet, Richard Glatzer, GrassRoots TV,
Karla Rove, and Greco

Siniša and Ringo

A special thank you to Pamela Echeverría.

This book is dedicated to Lela Lesić.

Agradecimientos del artista

Phil Collins agradece la colaboración de:

Heidi Zuckerman Jacobson, Matthew Thompson,
Nicole Kinsler, Jeff Murcko, Pam Taylor,
y de todo el personal del Museo de Arte de Aspen

Los equipos de producción en la Ciudad
de México, Londres y Berlin, y especialmente
Javier Clavé, Graham Clayton-Chance,
P. David Ebersole, Miguel Galarza, Damian García,
Pablo García Gatterer, Juan García, Todd Hughes,
Christian Manzutto, Christoph Manz,
Salvador Parra, Tania Perez Cordova, Nick Powell,
Cristóvão A. dos Reis, Malena de la Riva
y Carlos Somonte

Miriam Calderón, Luis Cárdenas, Sonia Couoh,
Dobrina Cristeva, Zaide Silvia Guitérrez,
Tenoch Huerta, Verónica Langer, Gina Morett,
Patricia Reyes Spíndola, Eileen Yáñez,
y Almadella y Montse

Magalí Arriola, Carlos Monsiváis,
y Scott Williams y Henrik Kubel de A2/SW/HK

Tanya Bonakdar, James Lavender, Claudine Nuetzel,
y todo el personal de las galerías Tanya Bonakdar
(Nueva York), Kerlin (Dublín) y Victoria Miro
(Londres)

Maria Cabalejo, Miguel Calderón, Courtenay Cave,
Pip Day, Lori Dresner, Michèle Faguet,
Richard Glatzer, GrassRoots TV, Karla Rove,
y Greco

Siniša y Ringo

Un especial agradecimiento a Pamela Echeverría.

Este libro está dedicado a Lela Lesić.

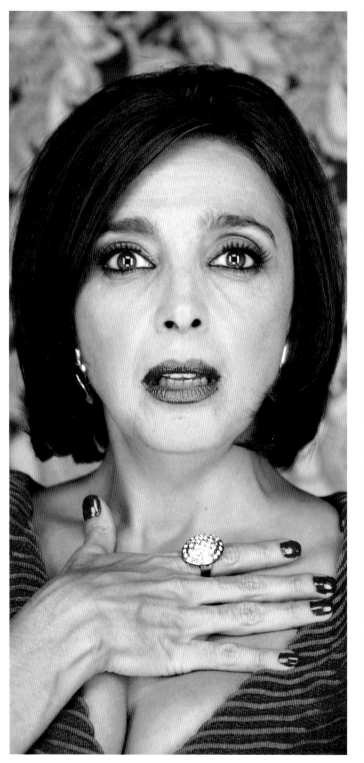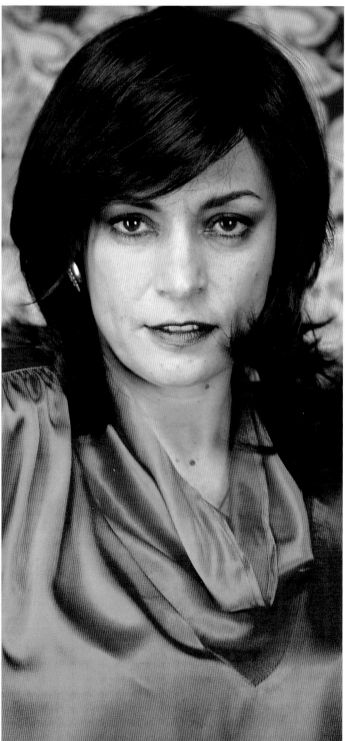

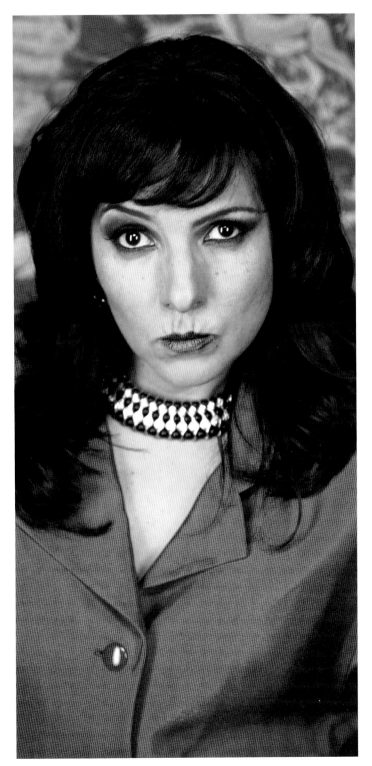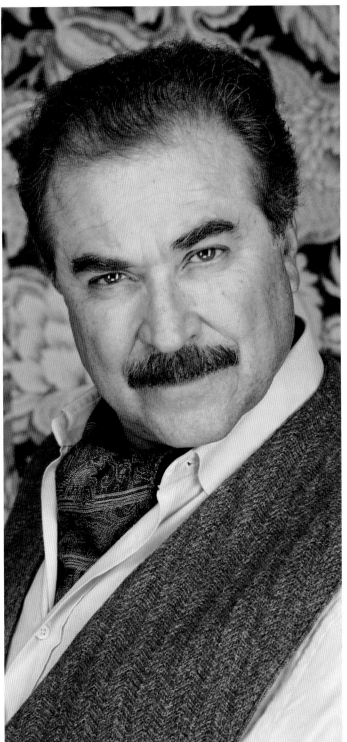

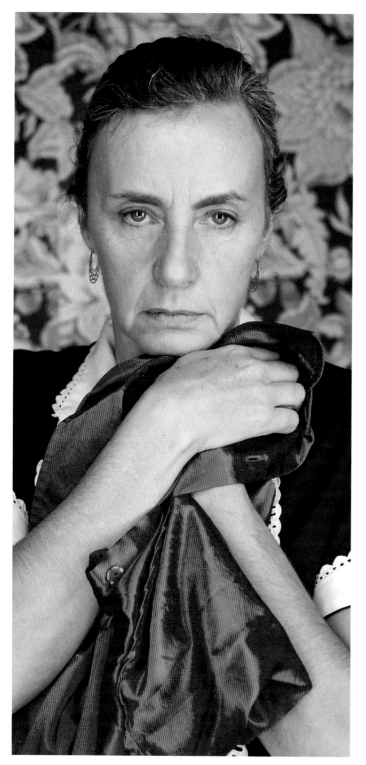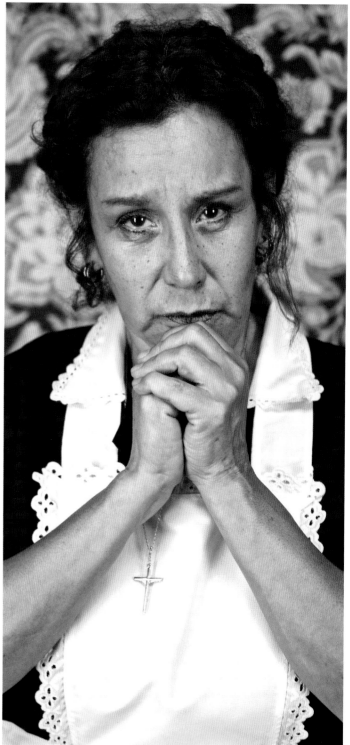

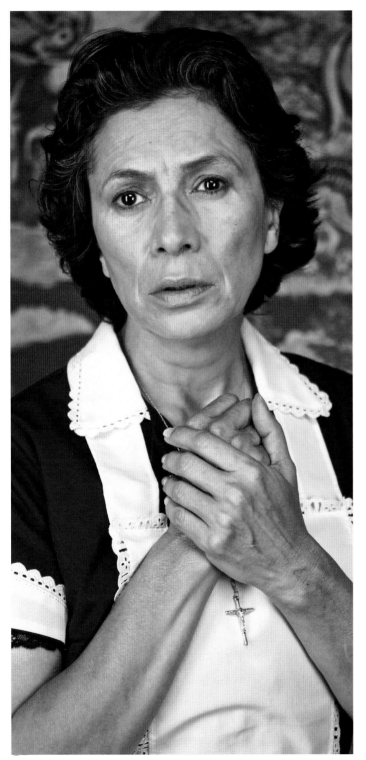
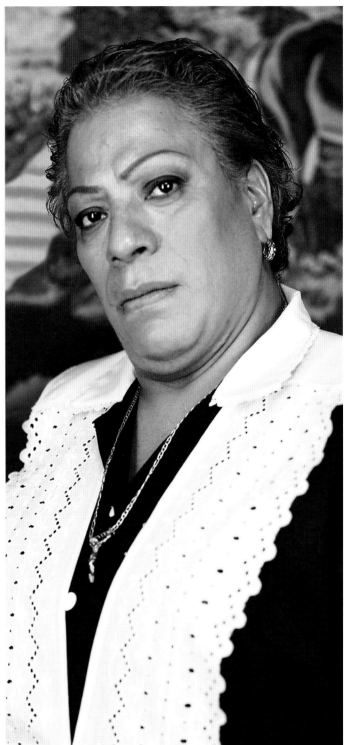

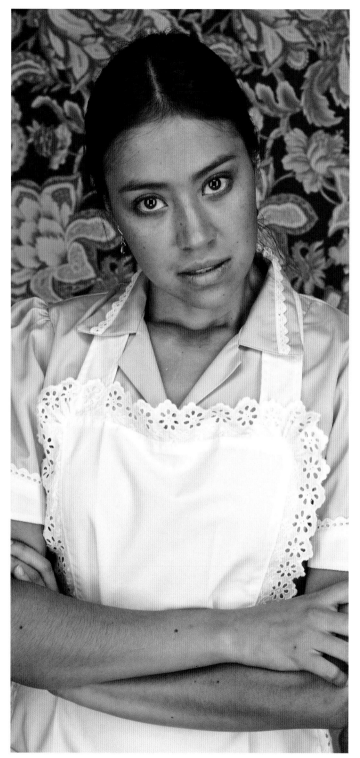
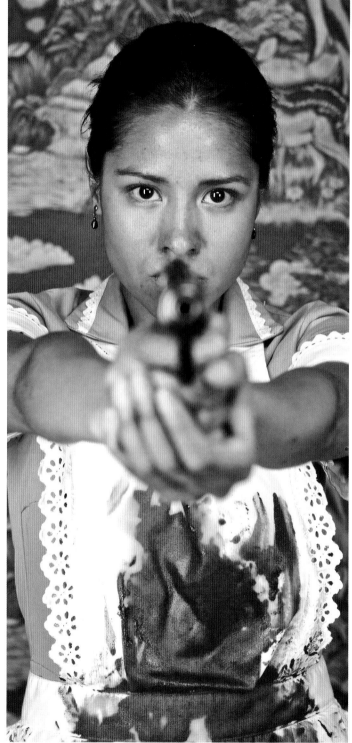

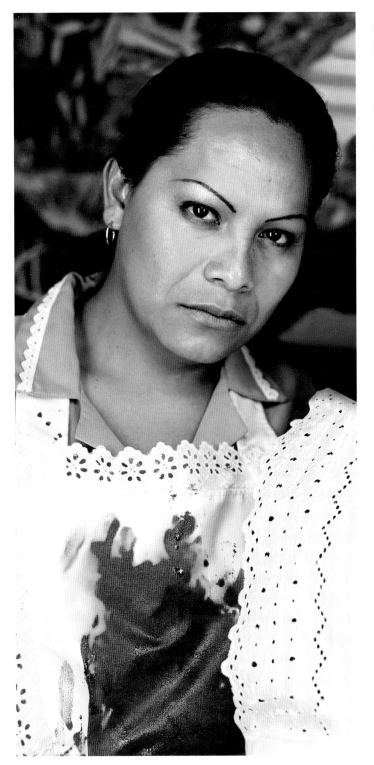
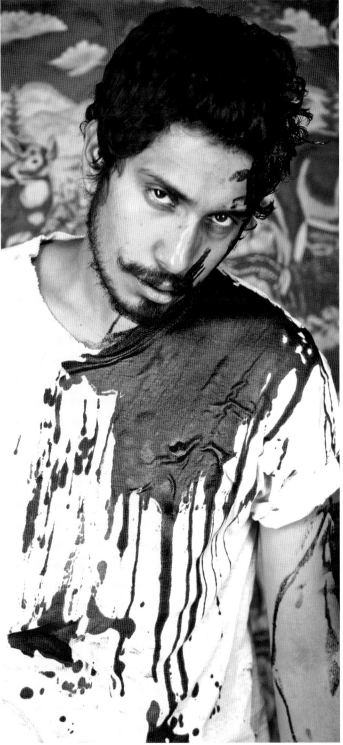

Happy Together?
Magali Arriola

Phil Collins's *soy mi madre* can be read as one of the artist's circuitous approaches to a specific context — that of Aspen, a city that grew into an upscale tourist destination in the 1950s — as well as an attempt to address a particular community: that of Colorado's Mexican and Latino immigrant labor force, which, working mainly for the hospitality, building and property maintenance industries, often remains unacknowledged. Collins's revisiting of the genre of telenovela reactivates an irresolvable cultural and political space in which the dreams, illusions, and delusions of conflicting social classes are played against one another. This is why this text might need to start with an equally circuitous acknowledgment of the inescapable though — sometimes — pleasurable embarrassment one usually feels for having actively participated in the larger telenovela that a country like Mexico has incarnated at times, particularly during the 1980s, a decade whose lavishness and over-indulgence strongly informs Collins's take on the genre.[1]

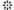

I've never been to Aspen, but I vaguely remember going to Vail — only once. That was in 1981, an outlandish family trip to a ski station with both my parents and my brother. Why embark on a skiing vacation if my mother and I couldn't even ride a bike? None of us liked cold weather anyway, and at that point my parents had been divorced for about ten years. Why bother? I think none of us really knew what we were doing there. We just knew that this was what people — certain people — did. Those Mexican families who had properties in Colorado would go skiing every year and do their Christmas shopping,

so I guess the answer might have been, in a momentary ambition that failed to surpass a confusing class-driven guilt, "Why not?" After all, those were the early 1980s and the middle classes, those that in the polarized societies of melodrama usually lack representation, were probably still living off the elation of the second Mexican oil boom. But then came the crisis, and our president left office, after all his expenditures and excesses, crying and punching the lectern while begging the poor and the marginalized for forgiveness.[2]

I never thought this text would turn into a confession. But how can one not be confessional when picturing the 1980s, a decade that, as we know, at least in Mexico, tended to be embarrassingly corrupt, highly baroque, and overtly emotional — as described elsewhere by Olivier Debroise, in a passage worth quoting at length:

The social, psychological and imaginary effects of the 1982 crisis were immediate, radical... and definitive. The urban middle class, members of the bourgeoisie with savings, and mid- and long-term life projects, were the most afflicted. Over the course of just a few days, they began to change their behavior, mostly their social behavior, in many ways. A longstanding culture of savings gave way to a culture of waste: worthless today, money would be worth even less tomorrow. ... Now, when there was neither toothpaste nor toilet paper on the supermarket shelves, whisky,

1 It should also be said that *soy mi madre* is equally informed by the Anglo-American tradition of soap opera. As stated by the artist, "making a telenovela was a chance for me to revisit one of my favorite childhood memories. ... I wanted to try and marry traditions of outrageous excess, characteristic of the Americas' soaps, and social realism, characteristic of the British, and to look from an oblique angle, from another country even, at the United States where the immigration debate remains one of the acute political concerns, especially in the light of such recent benchmark developments as the 2006 immigration reform demonstrations." From "soy mi madre: Conversación entre Phil Collins y Michèle Faguet," *Celeste*, Trimestral/Primavera (2009), pp. 84–89.

2 That was José López Portillo, in 1982. Having doubled its oil production financed by foreign banks, Mexico was beset by falling oil prices, higher interest rates, rising inflation, decreasing wages, and an overvalued peso, among other things. The government declared an involuntary moratorium on international debt payments, the peso had to be devalued three times, and the private banking system was nationalized. It goes without saying that the 1982 crisis triggered a huge wave of migration to the United States.

like any other imported beverage, became prohibitive. By Christmas time 1982, the entire country was drinking tequila — the alcohol of the masses that, though somewhat popular among left-wing intellectuals in the 1920s and 1930s, had been considered well below Brandy Presidente in terms of social status. Soon enough, there were surprising collateral effects of replacing whisky with tequila. If it was not, within the order of desires or the imaginary, the sole origin of the gradual recovery of an indebted and deprived nation, a nation that, it became increasingly evident, was hostage to the uncontrollable interests of the power structure, it certainly contributed to that recovery. ... Nonetheless, for the new Mexican middle class instructed in the deliberate "sexual conservatism, social Darwinism and racial elitism" of the Televisa telenovelas, those uncomfortable copies had to be given a cultural varnish. A tradition or, at least, a set of retrospective associations had to be invented for them. Corona, Sol and Victoria beers, the uninhibited beach style of Aca Joe — the sophisticated attire of the local brands scorned in the years of going shopping to McAllen — and many other products, all went through the same filter. [3]

But there was more than that to the 1980s. For example, there was the actress Verónica Castro's introductory trip to the Soviet Union in 1986, the final stop of a European tour held to promote the much-treasured *Los ricos también lloran* (*Rich People Cry Too*, 1979), which nevertheless wasn't broadcast until the summer of 1992. Castro's second, and triumphant, visit to Moscow in September that same year, "just as the first anniversary celebrations of Russian Federation president Boris Yeltsin's own triumph against the coup plotters were ending," was reported to have had a spectacular effect: "Yeltsin personally welcomed la Castro at the Kremlin and swept her away in his black Mercedes to lunch with parliamentary leaders, and to *Swan Lake* at the Bolshoi, where she was seated in the imperial box and mobbed by frenzied fans." [4]

The popular TV genre of telenovela, which started in the 1950's, reached its peak in the late 1970s and early 1980s as a carefully planned apparatus of production and consumption. At a time when the local contemporary art scene was still striving to question the official assertions of a homogeneous national cultural identity, telenovelas' global reach and unexpected success seemed to be advocating a disingenuous class reconciliation, while simultaneously inflating a misplaced national pride.

3 Debroise continues: "Three years later, the opening of McDonald's was resented — and at the same time deliberately promoted — as the symbolic launching pad of renewed confidence. When it set up here, the North American chain was savvy enough to change its profile, and it chose to open restaurants in Periférico Sur and Polanco, two outlying areas then in the midst of U.S. style suburbanization. McDonald's managers and employees were young students ethnically similar to the U.S. middle class. Just offering a Big Mac dripping with cheese, mayonnaise and ketchup meant, for an upper-middle-class clientele that had been wiped out by the 1982 crisis, the return to status quo, the end of the nightmare." Olivier Debroise, "Soñando en la pirámide," *Curare*, 18–19, (2001), pp. 91–93. Aca Joe is the shorthand for Acapulco Joe, one of the first local brands to have developed a leisurewear line, mainly for men. It originated in Acapulco in the 1970s and reached its peak in the mid-1980s. Aca Joe was launched by Joseph Rank, a Los Angeles fashion designer who settled in Mexico City and eventually became an important contemporary art collector. McAllen, Texas, in the late 1970s and early 1980s used to be a shopping destination of choice for affluent Mexicans who would fly over for weekend-shopping trips.
4 Andrew Kopkind, *The Thirty Years' Wars: Dispatches and Diversions of a Radical Journalist 1965–1994* (London: Verso, 1995), p. 475. For an extended analysis of the effect of *Rich People Cry Too* on post-Soviet society, see also Svetlana Boym, *Common Places: Mythologies of Everyday Life in Russia* (Cambridge, Mass.: Harvard University Press, 1994), and Robert Clyde Allen, ed., *To Be Continued... Soap Operas around the World* (London and New York: Routledge, 1995).

In other words, one could say that, paradoxically, while the melodrama ingrained in telenovelas often reinforced the colonial legacy of the country, as if it were an inescapable fate in which class and race divisions became a social norm to be endured and wept over, this very same weeping also frequently assumed a coalescent and cathartic function that helped to bridge all sorts of social, cultural, and economic gaps. In short, one could retrospectively adore or deplore the genre as a manipulative cultural manifestation, but one usually remained equally hooked on it, and either way it seemed difficult to maintain and cultivate critical distance.[5]

So much so that when, in 1993, the Mexican media conglomerate Televisa lost its monopoly over the shaping of social types and taste by means of television production and distribution, the newly formed network TV Azteca began to embrace the genre, producing, this time, politically and socially engaged telenovelas that addressed a stylish urban (pseudo-)intellectual middle class that had finally dared to vote Left. TV Azteca thereby intended to break the inertia in the reproduction of polarized social and cultural patterns addressing, instead, many of the then (as always) most urgent problems that the country was facing, such as economic crisis, violence, crime, and corruption. Scripts such as *Nada personal* (*Nothing Personal*; a detective drama) and *Mirada de mujer* (*The Gaze of a Woman*; a liberal take on marriage and women's sexuality) came to challenge the classist and racist undertones that usually characterized the genre. Illustrating this, Emilio Azcárraga Milmo, founder and owner of Televisa, publicly declared in 1992, in an act celebrating the ongoing success of *Los ricos también lloran*:

The Mexican lower class is screwed and will always be screwed. Television has the obligation to entertain these people, to take them out of their sad reality and difficult future. ... Our market in this country is very clear: the popular lower middle class. The respectable, refined class, can read books or Proceso **to find out what they say on Televisa.**[6]

❋

Phil Collins's *soy mi madre* is not the first attempt in the art world to address the mythical genre of 1980s Mexican telenovelas. There was Yoshua Okón's grainy and amateur-like *Rinoplastía* (2000), which crudely reflected what appears as the inexorable consumption of cocaine and alcohol in teenage clubs, the kids' sexual and racial assaults on maids and workers, a wordily classist violence, and some widespread urban myths of the time (like the one about the live chicken roasted in a microwave oven). While many of these issues referring to the social and racial fragmentation of the country are among the traditional topics ingrained in telenovelas, Okón avoided the genre's formal and dramatic conventions and recorded, instead, in his characteristic provocative style, a *snuffish* and almost unbearable narration from the tedious, detached, and rather cold perspective of the wealthy.

Collins's approach operates from a diametrically opposite perspective. Loosely based on *Les bonnes* (1947) by Jean Genet, *soy mi madre* is narrated from the point of view of two maids, a mother and a daughter, driven to enact social justice by their own hand. It is a highly mannered and immersive melodrama involving love, treachery, and revenge while reflecting on power, class mobility, and racial abuse. As we know, the artist's previous works have dealt with

5 As stated by James Lull in his prologue to a collection of critical analyses of telenovelas: "The telenovelas in Mexico quickly give us a taste of the worst of Mexican culture: awful representations of physical violence and emotional rage, dishonesty, paternalism, jealousy, racism, sexism, class repression, corruption — a hit parade of destructive tendencies that might not fairly represent the complexity and contradictory nature of Mexican culture but still contain recognizable archetypes that confront television viewers with a force only rivaled by the impulse to stop and get a better look at a bloody car crash". James Lull, "Telenovela: La seguimos amando," in Jorge Gonzáles, ed., *La cofradía de las emociones (in)terminables* (Guadalajara: Universidad de Guadalajara, 1998), p. 17.

6 Emilio Azcárraga Milmo, quoted in Claudia Fernández & Andrew Paxman, *El Tigre: Emilio Azcárraga y su imperio Televisa* (Ciudad de México City: Editorial Grijalbo, 2000), p. 388. *Proceso*, founded in 1976, is the leading political magazine for left-wing journalism in Mexico.

making transparent the power of the media by carefully revealing the mechanisms of production that lay down the bases for preconditioned forms of interpretation. A work such as *they shoot horses* (2004), in which Palestinian teenagers perform an intense dance marathon until overcome by exhaustion, was conceived in order to strip the participants of their identity as homogeneous political subjects and set free their generic but distinctive selves, thereby obviating the instrumentalized representation that tends to obscure their singularity and political subjectivity. This strategic operation is meant to create and engage a community made up of, to paraphrase Giorgio Agamben, *whatever subjectivities* (*whatever* here understood "not as 'being, it doesn't matter which' but rather as 'being such that it always matters'")[7] that for the Italian philosopher are meant to shape a redemptive collectivity formed by the sum of individual singularities rather than by a shared national, historical, or cultural identity. Following Agamben, this *coming community* is meant to embody the concept of the *happy life*, that is, life reaching a point where it should be lived for itself, a plane of immanence that can be attained only by liberating language and communication from the spectacle. Collins's work, however, is far from taking a redemptive stance. As stated by Claire Bishop and Francesco Manacorda,

the artist puts into practice "a perverse de-amplification of his subjects" in which "direct allusions to a conflict are silenced in favor of presenting images of those who live in and endure these zones." By almost systematically setting a stage and creating performative spaces for his subjects to operate in, he brings to the fore "pictures of the reductive procedures that he has inverted and restaged to achieve a [social] portrait."[8]

As opposed to Collins's previous works, *soy mi madre* is a twenty-eight-minute-long fictional and self-contained episode filmed in Mexico City with a professional cinematographic crew and led, this time, mostly by professional actors. As suggested by the various incarnations of the female characters who succeed one another against a series of interlocked sets, the protagonists become interchangeable bodies — ranging from trained performers to members of the local transsexual-prostitute community — which points to the fact that it is precisely the production and reproduction of archetypes that perpetuate all sorts of social and cultural apathies and inertias that define the genre. Collins's *soy mi madre* embraces, at the same time that he dismantles it, the sort of complicit perversity inherent to telenovelas (and also characteristic of his previous work), that is, the lack of critical distance implied in the unavoidable emotional reactions triggered by melodrama both in those who identify with the physically, psychologically, and socially abused and in those who watch the abuse with sardonic eagerness. In this, the film opens questions about how the spectator is supposed to relate to the work since it replicates the format of telenovela as cultural artifact, the significance of which depends more on its forms of consumption and reception than on the premise of its conception and production. After all, class conflict and racial abuse have always been telenovela's underlying topic, just as unreciprocated love tends to be the preferred vehicle of narration. But here exactly lies the problematic of the genre, if we consider that telenovelas stand, on the one hand, as suggested by Azcárraga, as a pure escapist form of entertainment for the lower classes and, on the other, as a cathartic mea culpa for the wealthy and the exquisite to be consumed out of the corner of their eye.[9]

In other words, *soy mi madre* is not so much about the drama and the narrative itself reflecting the corrupt dynamics of a fragmented society, the exploitation of the migrant Latin American population in the United States, or the empowerment of the lower classes. (Although one of the maids points a gun at her patron, Mrs. Sable Sainte, as the

7 Giorgio Agamben, "Whatever," in *The Coming Community*, trans. Michael Hardt (Minneapolis: University of Minnesota Press, 1993), p. 1.
8 Claire Bishop and Francesco Manacorda, "The Producer as Artist," in *Phil Collins: yeah.....you, baby you*, (Milton Keynes and Brighton: Milton Keynes Gallery and Shady Lane Publications, 2005), p. 30.

9 This in particular was the most difficult aspect to digest in Okón's *Rinoplastía*, the fact that all the abuses are performed on the lower working classes as mere entertainment.

climactic confession is made, the unresolved episode makes it evident that violence is not a viable solution.) As intimated by the meticulously planned and claustrophobic *mise en scène*, it is more about revealing a complex cultural and political machinery of assimilation and consumption in which the plot is but a pretext to stage its own making. Making the spectator aware of the vulnerability of his or her desires, projections, and deceptions as they are anticipated, reflected, and overstated in the work, the transparency of the construction process opens an interstitial space that realizes itself as a zone for the articulation of private tensions and social conflicts. If we take for granted that telenovelas as cultural artifacts — notwithstanding their capitalization on social fractures — still provide a democratic space by means of an egalitarian access to drama and emotions, then the subjectivities at play in *soy mi madre* could potentially subvert the power of the media and thus sketch a social site for identification that, going back to Agamben, would be liberated from spectacle. However, during the climactic scene of her mother's confession, Sable Sainte provocatively asks, "Now that we're playing happy families, why don't you tell him who my father was?" — a question that is deliberately left unanswered as the camera pulls back in a long tracking shot that seems to unravel the episode set by set. But one wonders, to what end? After all, life still remains life, even after spectacle, and, as suggested by Todd Haynes in a conversation with the artist, there never is a happy ending in melodrama.[10]

10 From "24 Frames of Lies: Phil Collins & Todd Haynes in Conversation," in *Phil Collins: yeah.....you, baby you*, p. 149.

Y, ¿vivieron felices?
Magali Arriola

soy mi madre de Phil Collins puede leerse como una de tantas aproximaciones esquivas a un contexto específico que el artista suele llevar a cabo — en este caso, Aspen, ciudad que se desarrolló, en los años cincuenta, como destino turístico de altura —, así como un intento de interpelar a una comunidad en particular: los inmigrantes mexicanos y latinos que forman parte de la fuerza laboral de Colorado, quienes suelen desempeñar trabajos en los sectores del turismo, la construcción y el mantenimiento de instalaciones habitacionales — fuerza que, a menudo, sigue siendo ignorada —. La incursión de Collins en el género de la telenovela reactiva un espacio cultural y político irresoluto, en el cual los sueños, las esperanzas y los desengaños de las clases sociales en conflicto se enfrentan unos con otros. Por ello, este texto quizá deba iniciar con un reconocimiento, igualmente esquivo, de la inevitable (pero a veces plácida) incomodidad que, en ocasiones, uno experimenta al haber participado de manera activa en la telenovela, aún más amplia, que por momentos México protagonizó durante los años ochenta, década que marcó en gran medida el punto de vista de Collins sobre el género, debido al derroche y la excesiva indulgencia que la caracterizaron.[1]

❋

Nunca he estado en Aspen, pero recuerdo vagamente haber visitado Vail. Fue en 1981, en un extraño viaje familiar a una estación de esquí, con mis padres y mi hermano. ¿Por qué esquiar, si mi madre y yo ni siquiera sabíamos montar en bicicleta? A ninguna de las dos nos gustaba el frío y, además, en aquel entonces mis padres llevaban cerca de 10 años de haberse divorciado. ¿Qué caso tenía? Creo que ninguno de nosotros sabía realmente qué hacíamos allí. Sólo sabíamos que esto era lo que la gente — cierta gente — hacía. Esas familias mexicanas que tenían propiedades en Colorado iban a esquiar año con año y a realizar sus compras navideñas, por lo cual supongo que la respuesta debió haber sido, en un impulso súbito y fallido en su intento por rebasar un confuso complejo de culpa social: "¿por qué no?" Después de todo, eran los inicios de la década de los ochenta, y las clases medias, esas que en las polarizadas sociedades del melodrama por lo general carecen de representación, muy probablemente seguían viviendo la excitación causada por el segundo auge petrolero en México. Sin embargo, luego llegó la crisis; nuestro Presidente concluyó su mandato, después de todos sus derroches y excesos, llorando y golpeando el atril, mientras pedía perdón a los más desfavorecidos y marginados.[2]

Nunca pensé que este texto se convertiría en una confesión de parte. Sin embargo, uno no puede dejar de reconocer y admitir muchas cosas al recordar el decenio de los ochenta, una década que, como se sabe, por lo menos en México, tendió a ser descaradamente corrupta, altamente barroca y excesivamente sensible. Tal y como lo describió Olivier Debroise en uno de sus textos, del cual vale la pena citar un pasaje completo:

1 Habría que decir que *soy mi madre* también se vio alimentada por la tradición anglo-americana del *soap opera*. Tal y como lo declaró el artista: "hacer una telenovela fue una oportunidad para retornar a mis recuerdos preferidos de la infancia. [...] Yo intentaba casar esa tradición del exceso flagrante de las novelas americanas con el realismo social, característico de las británicas, y mirar transversalmente, incluso desde otro país, hacia los Estados Unidos, donde los debates sobre la inmigración permanecen como uno de los asuntos políticos más agudos, especialmente a la luz de los recientes desarrollos históricos, como las protestas en torno a la reforma migratoria de 2006". Tomado de "*soy mi madre*: conversación entre Phil Collins y Michèle Faguet", *Celeste*, Trimestral / Primavera 2009, pp. 84-89.

2 Se trata de José López Portillo en 1982. Habiendo duplicado la producción petrolera, financiada por la banca extranjera, México se vio asediado por la caída en los precios del petróleo, las elevadas tasas de interés, la creciente inflación, el descenso en los salarios y por un peso sobrevaluado, entre otras cosas. El gobierno declaró una moratoria involuntaria sobre los pagos de su deuda externa, hubo que devaluar el peso en tres ocasiones y el sistema bancario privado fue nacionalizado. Está por demás decir que la crisis de 1982 elevó en forma abrupta y considerable la migración hacia los Estados Unidos.

Los efectos sociales, psicológicos e imaginarios, de la crisis del 82, fueron inmediatos, radicales... y definitivos. La clase media urbana, los ahorradores burgueses con proyectos de vida a mediano y largo plazo, fueron los más afligidos. En cuestión de días, empezaron a modificar, en mucho, sus conductas. En particular, sus conductas sociales. Una cultura heredada del ahorro fue cediendo el paso a una cultura del despilfarro: el dinero, hoy sin valor, valdría aún menos mañana. [...] Ahora, cuando no había ni tubos para pastas dentífricas, ni papel higiénico en los estantes del súper, el whisky, como cualquier otra bebida importada, se volvió prohibitivo. Ya para la Navidad del 82, todo México festejó con tequila, el alcohol proletario que, si bien había tenido cierto uso social entre los intelectuales de izquierda de los años veinte y treinta, se había mantenido hasta entonces muy por debajo del Brandy Presidente en la escala de valores.

La sustitución del whisky por el tequila tuvo, bastante pronto, curiosos efectos colaterales. Si no empezó por ahí, contribuyó sin duda a una recuperación paulatina, en el orden de los deseos y del imaginario, del territorio nacional endeudado, despojado y, como se veía cada vez más claramente, horadado por intereses incontrolables desde las mismas estructuras del poder. [...] Para la nueva clase media mexicana aleccionada por el deliberado "conservadurismo sexual, el darwinismo social y el elitismo racial" de las telenovelas de Televisa, sin embargo, había que imbuir estos *ersatz* incómodos de un barniz cultural, inventarles una tradición, o, por lo menos, una filiación retrospectiva. Por el mismo filtro pasaron las cervezas Corona, Sol y Victoria, el desenvuelto estilo playero de Aca Joe — sofisticado disfraz de marcas locales desdeñadas en la época del shopping en McAllen —, entre muchos otros productos.[3]

Sin embargo, la década de los ochenta trajo consigo algo más que eso. Por ejemplo, la presentación, en 1986, de la actriz Verónica Castro en la Unión Soviética, último punto de una gira europea para promocionar la muy apreciada telenovela *Los ricos también lloran* (1979), la cual, no obstante, sólo comenzó a transmitirse en el verano de 1992. La exitosa segunda visita de la Castro a Moscú, en septiembre de ese mismo año, "justo en el momento en el que las celebraciones del primer aniversario del triunfo del presidente de la Federación Rusa, Boris Yeltsin, contra los instigadores del golpe de Estado estaban por concluir", tuvo, según se informó, un efecto espectacular: "Yeltsin dio la bienvenida a la Castro en el Kremlin y la condujo en su Mercedes negro a un almuerzo con los líderes parlamentarios, para luego llevarla a una función de *El lago de los cisnes* en el Teatro Bolshoi, en donde le hizo ocupar un asiento en el palco imperial, y a su salida fue rodeada por una turba de seguidores histéricos".[4]

3 Debroise continúa: "La implantación de McDonald's, tres años más tarde, fue resentida — y deliberadamente promovida — como punta de lanza simbólica de una recuperación de la confianza. Para su inserción aquí, la cadena estadounidense supo modificar su perfil, y escogió deliberadamente dos zonas periféricas, en pleno proceso de suburbanización al estilo estadounidense, el Periférico Sur y la zona de Polanco, y contrató a sus gerentes y empleados entre jóvenes de escuelas activas que correspondían étnicamente a la burguesía de los Estados Unidos. Sólo con ofrecer una *Bigmac* chorreando salsa, mayonesa y *ketchup*, invocaba, para una clientela de clase media alta que se había sentido apaleada por la crisis del 82, el retorno a un *status quo*, el fin de la pesadilla." Olivier Debroise, "Soñando en la pirámide" en *Curare*, núm. 18–19, 2001. Aca Joe es la abreviación de Acapulco Joe, una de las primeras marcas de ropa locales que desarrolló una línea *sport*, principalmente para hombre. La marca fue lanzada por Joe Rank en Acapulco durante la década de los setenta y alcanzó su auge en toda la república mexicana durante los años ochenta. Originario de Los Ángeles, Rank tomaría residencia en la Ciudad de México, en donde se volvería un importante coleccionista de arte contemporáneo. A finales de la década de los setenta y principios de los ochenta, McAllen (Texas), ciudad conocida por sus centros comerciales, se transformó en un importante destino turístico para muchas familias mexicanas que solían viajar los fines de semana para hacer sus compras.
4 Andrew Kopkind, *The Thirty Years' Wars: Dispatches and Diversions of a Radical Journalist 1965–1994*, Londres, Verso, 1995, p. 475. Para un análisis más extenso del efecto de *Los ricos también lloran* en la sociedad post-soviética, véase también Svetlana Boym, *Common Places: Mythologies of Everyday Life in Russia*, Cambridge, Mass., Harvard University Press, 1994, y Robert Clyde Allen (ed.), *To Be Continued... Soap Operas Around the World*, Londres y Nueva York, Routledge, 1995.

Iniciando en los años cincuenta, el popular género televisivo de la telenovela alcanzó la cúspide a finales de la década de los setenta y comienzos de los ochenta, como un mecanismo de producción y consumo cuidadosamente planeado. En una época en la que, dentro de la escena artística local aún se debatía y se cuestionaba la afirmación oficial de una identidad cultural nacional homogénea, el alcance mundial y el éxito inesperado de las telenovelas parecían defender una ficticia reconciliación de clases, en tanto infundían, de manera simultánea, un falso orgullo nacional. En otras palabras, podría decirse que, paradójicamente, mientras el melodrama arraigado en las telenovelas a menudo reforzaba el legado colonial del país, como si se tratara de un destino ineludible en el cual las divisiones de clase y raza se convertían en una regla social que debía soportarse derramando unas cuantas lágrimas, llanto que con frecuencia adoptaba una función coalescente y catártica que ayudaba a salvar todo tipo de diferencias sociales, económicas y culturales. En resumen, uno podía, de manera retrospectiva, amar o deplorar este género como manifestación cultural de la manipulación social, pero, por lo general, se permanecía enganchado a él, y en ambos casos resultaba difícil mantener y cultivar una distancia crítica.[5]

Tanto así que, cuando en 1993 el consorcio mexicano Televisa perdió su monopolio sobre la conformación de gustos y modelos sociales mediante la producción y distribución televisiva, la recién creada organización TV Azteca comenzó a adoptar el género, produciendo, esta vez, telenovelas social y políticamente comprometidas, dirigidas a una clase media urbana muy "de onda" y (pseudo)intelectual, que finalmente parecía atreverse a votar por la izquierda. Así, TV Azteca intentó romper la inercia en la reproducción de los patrones sociales y culturales polarizados, tratando, en su lugar, muchos de los asuntos más urgentes que enfrentaba en aquel entonces el país (en realidad, los mismos de siempre), como la crisis económica, la violencia, el crimen y la corrupción. Guiones como *Nada personal* (drama detectivesco) y *Mirada de mujer* (punto de vista liberal sobre el matrimonio y la sexualidad femenina), comenzaron a amenazar el tono clasista y racista que usualmente caracterizaba a dicho género. Para ilustrar lo anterior, Emilio Azcárraga Milmo, fundador y dueño de Televisa, declaró púb-li-camente en 1992 en un acto en el que se celebraba el éxito continuo de *Los ricos también lloran*:

México es un país de una clase modesta muy jodida, que no va a salir de jodida. Para la televisión es una obligación llevar diversión a esa gente y sacarla de su triste realidad y de su futuro difícil .[…] Nuestro mercado en este país es muy claro: la clase media popular. La clase exquisita muy respetable puede leer libros o *Proceso* para ver qué dice de Televisa.[6]

❋

La obra de Phil Collins *soy mi madre* no es el primer intento por abordar, desde el mundo del arte, el mítico género de las telenovelas mexicanas de los años ochenta. También está *Rinoplastia* (2000), el video de textura deliberadamente *amateur* de

[5] Como lo afirma James Lull en su prólogo a una colección de análisis críticos sobre la telenovela: "En México, podemos pasearnos por las telenovelas para rápidamente encontrar lo peor de la cultura mexicana: horribles representaciones de violencia física y rabia emocional, deshonestidad, paternalismo, celos, racismo, sexismo, represión clasista, corrupción — un *hit parade* de las tendencias destructivas que pueden no representar bien la complejidad y la naturaleza contradictoria de la cultura mexicana —, pero, sin embargo, contienen arquetiposre conocibles que encuentran los televidentes en sus televisores con una fuerza que sólo podría rivalizar con la predilección de frenar nuestros coches para tener una vista cercana de un sangriento accidente automovilístico". James Lull, "Telenovela: la seguimos amando" en Jorge Gonzáles (ed.), *La cofradía de las emociones (in)terminables*, Guadalajara, Universidad de Guadalajara, 1998, p. 17.

[6] Emilio Azcárraga Milmo citado en Claudia Fernández y Andrew Paxman, *El Tigre: Emilio Azcárraga y su imperio Televisa*, México, Editorial Grijalbo, 2000, p. 388. La revista *Proceso* (fundada en 1976) es el principal semanario político mexicano de izquierda.

Yoshua Okón, que refleja con toda crudeza el aparentemente inexorable consumo de cocaína y alcohol en las discotecas, el acoso sexual y racial de los jóvenes contra las criadas y los trabajadores, la violencia verbal clasista, así como algunos de los mitos urbanos más difundidos de la época (como, por ejemplo, el del pollito vivo en el microondas). Mientras que muchos de estos asuntos, relacionados con la fragmentación social y racial del país, se encuentran entre los temas tradicionales arraigados en las telenovelas, Okón evitó las convenciones formales y dramáticas del género y, en vez de ello, grabó en su característico estilo provocador, una narración de tipo *snuff* y casi insoportable, desde la tediosa, desapegada y más bien fría perspectiva de los adinerados.

El acercamiento de Collins a la telenovela opera desde una perspectiva diametralmente opuesta. Vagamente basada en *Les bonnes* (1947), de Jean Genet, *soy mi madre* está narrada desde el punto de vista de dos criadas, madre e hija, que se ven obligadas a tomar la justicia social en sus manos. Es un melodrama sumamente manierista e inmersivo que involucra amor, traición y venganza, al tiempo que refleja poder, movilidad social y abuso racial. Como sabemos, el trabajo previo del artista ha intentado transparentar el poder de los medios, al revelar cuidadosamente los mecanismos de producción que sientan las bases para una interpretación de los hechos concebida de antemano. Una obra como *they shoot horses* (2004), en la que adolescentes palestinos llevan a cabo un intenso maratón de baile hasta caer exhaustos, fue concebida con el fin de despojar a los participantes de su identidad como sujetos políticos homogéneos. Al liberar el carácter distintivo de lo que antes aparecía como sujetos genéricos, obviaba la representación instrumentalizada que tiende a oscurecer su singularidad y subjetividad políticas. Parafrase-ando a Giorgio Agamben, esta maniobra estratégica está dirigida a crear y atraer a una comunidad integrada por *subjetividades cualesquiera* (el término

cualesquiera entendido "no como 'ser, sin importar que', sino, más bien, como 'ser de determinada forma que siempre importe'")[7] que para el filósofo italiano están encaminadas a configurar una colectividad redentoria, formada por la suma de singularidades más que por una identidad nacional, histórica o cultural compartidas. Siguiendo con Agamben, esta *comunidad porvenir* habrá de encarnar el concepto de *vida feliz*, es decir, una vida que en determinado momento deberá ser vivida por sí misma, un estado de inmanencia que sólo puede alcanzarse al liberar al lenguaje y la comunicación del espectáculo. Sin embargo, el trabajo de Collins se encuentra aún muy alejado de asumir una posición redentiva. Como lo han señalado Claire Bishop y Francesco Manacorda,

el artista pone en marcha "una de-amplificación perversa de sus personajes" en la que "las alusiones directas a un conflicto son silenciadas con el propósito de presentar imágenes de aquellos que viven en estas zonas y que han de soportar lo que allí acontece". Al definir de manera casi sistemática un escenario y crear espacios performativos para que sus personajes puedan operar, coloca en un primer plano "imágenes de los procesos reductivos que ha invertido y ha vuelto a escenificar para realizar un retrato [social]."[8]

En contraste con las anteriores obras de Collins, *soy mi madre* es un episodio ficticio y auto-contenido, con una duración de 28 minutos, filmado en México por un equipo profesional de cine y protagonizado casi en su totalidad por actores profesionales. Como lo sugieren los diversos personajes femeninos que van apareciendo, uno tras otro, en una secuencia de escenarios, los protagonistas — que van desde actores hasta integrantes de la comunidad local de prostitutas

7 Giorgio Agamben, "Whatever" en *The Coming Community*, trad. Michael Hardt, Minneapolis, University of Minnesota Press, 1993, p. 1.
8 Claire Bishop y Francesco Manacorda, "The Producer as Artist" en *Phil Collins: yeah..... you, baby you*, Milton Keynes y Brighton, Milton Keynes Gallery y Shady Lane Publications, 2005, p. 30.

transexuales — se convierten en caracteres intercambiables que apuntan al hecho de que justamente la producción y la reproducción de arquetipos son las que perpetúan las apatías e inercias sociales y culturales que definen el género. *soy mi madre* abarca, a la vez que desmantela, esa especie de perversidad cómplice, inherente a las telenovelas — y también característica de sus obras previas —, es decir, la falta de una distancia crítica implícita en las reacciones emotivas que el melodrama inevitablemente suscita, tanto en aquellos que se identifican con quienes sufren un abuso físico, psicológico y social como en los que observan dichos abusos con burlona avidez. Con ello abre un cuestionamiento acerca de cómo se supone que el espectador debe relacionarse con la obra, en tanto ésta reproduce el formato de la telenovela como mecanismo cultural, cuyo significado depende más de las formas de consumo y recepción que de la premisa de su concepción y producción. Después de todo, el conflicto de clase y el abuso racial suelen ser los temas subyacentes en la telenovela, así como el amor no correspondido tiende a ser el vehículo predilecto de la narración. Sin embargo, justamente aquí reside la problemática del género, si consideramos, por una parte, como lo sugirió Azcárraga, que las telenovelas constituyen una forma puramente escapista de entretenimiento para las clases más desfavorecidas, y, por otra, un *mea culpa* catártico para los más pudientes y los exquisitos para ser vistas con el rabillo del ojo.[9]

En otras palabras, *soy mi madre* no trata tanto del drama que refleja las dinámicas corruptas de una sociedad fragmentada, de la explotación de los migrantes latinoamericanos en los Estados Unidos, o de la apropiación del poder por las clases menos favorecidas (aun cuando una de las criadas le apunta con una pistola a su patrona, la señora Sable Sainte, en el momento culminante de la confesión, el episodio inconcluso hace patente que la violencia no es una solución viable). Como se insinúa mediante la puesta en escena meticulosamente planeada y claustrofóbica, se trata más de revelar una compleja maquinaria cultural y política de asimilación y consumo en la cual la trama sólo es un pretexto para poner en escena su propia representación. Al hacer que el espectador tome conciencia de la vulnerabilidad de sus deseos, proyecciones y desengaños, tal y como han sido anticipados, reflejados y exagerados en la obra, la transparencia del proceso de construcción abre un intersticio que se convierte en un espacio de expresión para las presiones privadas y los conflictos sociales. Si damos como un hecho que las telenovelas, a pesar de capitalizar las fracturas sociales, aún generan un espacio democrático, mediante el acceso igualitario al drama y las emociones, entonces las subjetividades en juego en *soy mi madre* podrían potencialmente subvertir el poder de los medios y, así, esbozar un territorio social con el cual identificarse unos con otros que, volviendo a Agamben, habría sido liberado del espectáculo. Sin embargo, durante la escena culminante de la confesión de su madre, Sable Sainte pregunta en forma provocativa: "Ahora que estamos jugando a la familia feliz, ¿por qué no dices quién fue mi padre?" — pregunta que deliberadamente queda sin responder, en tanto la cámara retrocede en un largo plano secuencia en el que el episodio parece desplegarse, escenario por escenario —. Sin embargo, uno se pregunta, ¿con qué fin? Después de todo, la vida sigue siendo la vida, incluso luego del espectáculo, y, como lo sugiere Todd Haynes, en una conversación con el artista, en el melodrama nunca hay un final feliz.[10]

9 En la obra *Rinoplastia* de Okón, es justamente este aspecto el más difícil de digerir; el hecho de que todos los abusos son llevados a cabo en contra de la clase obrera y trabajadora por mera diversión.

10 Tomado de "24 Frames of Lies: Phil Collins & Todd Haynes in Conversation" en *Phil Collins: yeah..... you, baby, you, op. cit.*, p. 149.

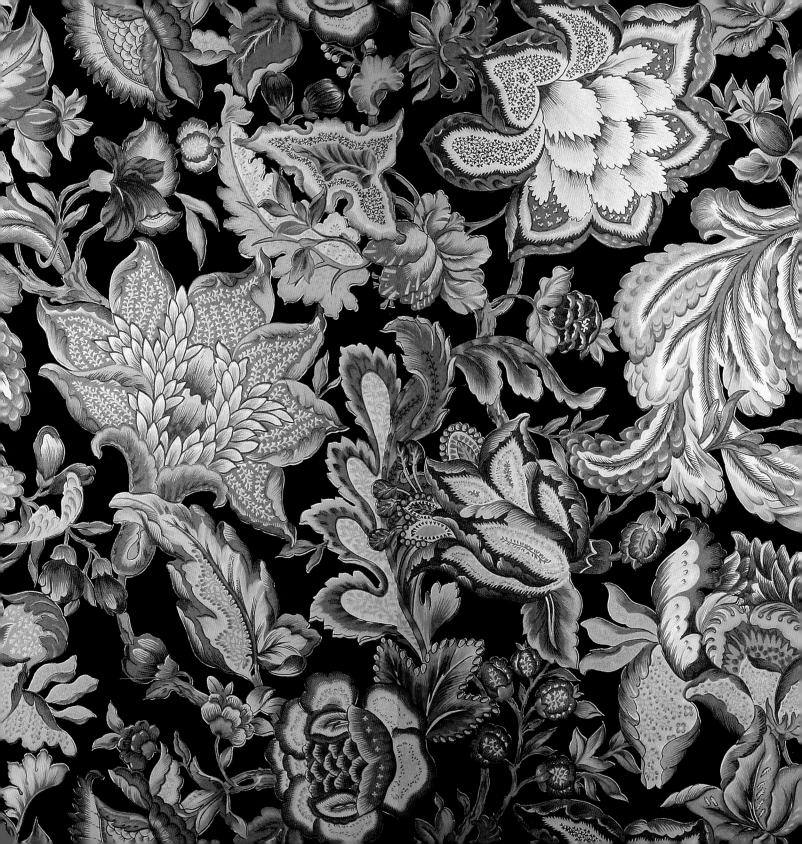

soy mi madre and the Re-founding of the Home
Carlos Monsiváis

And upon seeing the first couple in all their solitude, God created the soap opera, so that they might be entertained whilst they awaited the coming generations.

— Pórtico

Why do we have feelings? To give the body's movements an ideological foundation; to accompany expressions of annoyance or joy with centuries of training that prevents improvisation or facial uncertainty; to keep one from the pain caused by the lack of reasons for laughter or tears; to keep life from being simply what takes us from the cradle to the grave and be, instead, the path from surprise to surrender, from love to abhorrence, or from rage to serenity. In short, we have feelings so that melodrama, as both genre and the acts that make life in society — any society — meaningful, can exist.

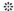

Throughout his work, Phil Collins has grasped something essential: mass culture and its precursor, popular culture, do not lie beyond daily life but, rather, give daily life its meaning. They are what collectivities watch and, in the end, are. Mass culture and popular culture: schools in behavior, universities of scorn and timely recognition, gyms for properly lifting cheekbones and raising eyebrows, diction classes not geared toward playing a role but planning a groan or chuckle. Genres of popular culture are strains of the deeply human, whatever that might be. In any case, they convince viewers that they precede existence itself. That's why those resistant to melodrama are the atheists of feeling, and if you don't understand this, then all the greater your blasphemy.

So far Collins has worked in a number of countries, intelligently and creatively dealing with a range of issues and problems. He has examined the tastes of nations and regions, and in each of his undertakings he looks, with humour and thoroughness, for the semblance between truths and lies, between different ways to originally state what is not in sight, or between tragedy and the experimental acceptance of doubt and suffering. Now he chooses to work with the telenovela format, concentrating on the fundamental characteristics of the genre:

— Through their humility or the contempt of their actions, the main characters reveal the social class to which they belong. To condemn is to act bourgeois or, God willing, aristocratic. In *soy mi madre*, the lady of the house, Sable Sainte, indicates her place in the world by gestures of tedium: it is so boring to be alive that only supreme authoritarianism makes up for having to deal with inferiors. The aim of the recorded performance, or of the performed intervention, that Collins directs is clear: a character whose face or body does not betray his or her social class has no reason to exist. Private property is destiny; money means immediate honor.
— Arrogance is a supreme statement of assets. The dialogue offers information about each character's circumstances, but the real description comes from the indignation at having to concede. A poor person asks for something, and a rich one refuses to concede; a poor person seeks revenge, and a rich one is jarred by the possibility that a poor person relates to the rich one through insignificant commonplaces like rancor or hate. And arrogance never lies because it springs from an awareness of one's place in society.
— Telenovela is the genre of the chain of revelations. Nothing is what it seems to be because, in the end, in melodrama everything exists insofar as it has a hidden closet. All fatigue and allocation of guilt, Sable is the lover of the working-class Ramón, whom she refuses to help financially so that the secret of their guilty love may die with him. Clara, the docile and humble housekeeper, is Sable's real mother (she gave Sable to a bourgeois employer to redress the death of his daughter, but only under the condition that she could be near Sable). Wife to Ramón and sister to Sable, Solana's reason for existing is to vent her class hatred, which she finds more rewarding than resentment. And so on. In telenovelas a family without secrets is not worth having, and without a family there is no telenovela. A plotline involving single strangers would provide none of the catharsis; it would never convince families to withstand the tedium that their members

cause each other in order to sit down and watch the latest episode together.

— Diction is a key element. A middle-class woman must display her superiority by stealth, through emphatic rhythms; a poor woman must subdue the insolence in her voice to make it known that she is well aware of her place. A middle-class woman is also intangible: "Don't touch me!" is the alarm indicating the fear of equality that grazing the hand of a social inferior unleashes. Similarly, sexual relations between unequals can be justified only if they involve a temporary casting off of social advantage. All the distinguished ladies are Lady Chatterley, and all the workers are the stonemason Mellors.

※

An extremely brief summary of the 10,000 previous episodes:

Out with it, Ramón! Is it true that Lourdes told Enrique that Laura Jéssica and Rafael Adriano didn't see Doris María that afternoon? If it is true, then Juan Alberto is innocent, and Eugenia Zarina died in vain.

※

What, culturally speaking, does telenovela mean? If we use the word *culture* in the anthropological sense and take a look at daily life in Latin America, we can say that telenovela has played a primordial role in entertainment (how to use free time to get a second life); passion or seemingly cynical annoyance at the most ancient art of narrative; the modern relationship to melodrama (surfing channels, enduring emotion) and the updating of its language (even its gestures, which are the manifestations of the Word); the almost scientific study of wardrobe; family adhesion (the exchange of experiences in the form of debate over plotlines); the pleasure of watching neighbors; endowing fictitious characters with sound judgment about the human condition; learning commonplaces (even clichés were once original

observations!); understanding the advance of tolerance and the retreat of censorship. Telenovela has been and is the form of expression that, until a few years ago, kept masses of Latin Americans within the confines of life lived "as God intended." Existence is no longer particularly religious, and adultery is so common that it is considered "part of family life." What is not invented is not real, because "the things worth experiencing" happen, for example, in telenovelas.

The function of traditional melodrama is unambiguous: it ensures that, in our behavior, we know the limits of self-pity and verbal excess; it seals the pact between catharsis and resignation. For more than fifty years, telenovelas attempted to act as the "chastity belt" that dominant morality (a combination of conditioned reflexes and control mechanisms) sought to impose on family life.

Only in recent decades has the "chastity belt", so crucial to the historical function of telenovela, been loosened. In Latin America, telenovelas have been a key means of integration. The message of Brazilian, Mexican, Argentine, Venezuelan, Colombian and Puerto Rican tele-novelas could be summed up as this: "If different families suffer and enjoy similarly, the Latin American community exists." Some of their titles bespeak this belief: *The Right to Be Born*, *Brothers Courage*, *Simply Maria*, *Rich People Cry Too*, *Den of Wolves*, *Ugly Betty*, *Coffee with the Scent of Woman*, *The Gaze of a Woman*.

※

Among other things, television is assigned with

— silently consolidating and modifying the criteria of what is contemporary and what is not (new definition of *contemporary*: that which in no way resembles our expectations);
— keeping loners company throughout the day (new definition of *loner*: one who, though among many others, acknowledges as an interlocutor only a functioning gadget);
— organizing the daily feast of the gregarious (new definition of *the gregarious*: those who, before a small screen, feel physically immersed in the crowd);
— evidencing, without relying on theories, the retreat of traditional society (new definition of *traditional society*:

the society in which the only permissible statements were ecclesiastical);
— turning commercial statements into domestic utopias or the home sound track (new definition of *home*: a radical cell of consumer society);
— connecting viewers to the world, because "the most reliable instruction is based on images" (new definition of *world*: that which surrounds us whenever we turn on the television, and which vanishes whenever it is turned off);
— abasing humor until it becomes laughter-on-demand (new definition of *humor*: that which makes us laugh precisely because it is not funny);
— asserting the lack of distinction between private life and the storm clouds of melodrama (new definition of *private life*: that which, unfortunately, no one finds out about);
— reinventing family unity (new definition of *family*: those who gather before the television set every night as if it were a Christmas dinner);
— monopolizing of the sentimental education of childhood, rendered the age of television memory — referring to childhood, instead of speaking of those bygone years spent playing in the street or the countryside, it is common to hear, "What I liked best were cartoons and that comedy show" (new definition of *childhood*: the years when one fought *not* to have to leave home in the afternoon);
— adjusting "romantic life" to the scale of telenovela (new definition of *romantic life*: dreams not subject to psychoanalytic inquiry).

❈

Once again: telenovela is a genre for women; once again also: telenovela is a genre for the whole family, but its supposed champions are women. This was the case when detergents sponsored soap operas (hence their name in the United States) that were aired in the afternoon, after the housework was done and before dinner. Thus the wealth of female characters who metaphorically soften the harsh fabric of life with their tears and who suffer because they are understood a little too well. God is witness to their desperation as they go from one dramatic revelation to the next ("That child, Pedro… is your daughter!"), experiencing rapture before the photograph that sums up all the good times. But that

repertoire has come to an end (times, like fashion, change) and what was once a "women's genre" no longer is. It is, truth be told, a space of easy rapture for adolescents of all ages, but it is mostly an undifferentiated genre because, on behalf of the family, everyone wants to find out what's going on with those neighbors (rich ones, or of the same class as the viewers) with irresolvable "communication" problems.

The success of telenovelas lies in their ability to veil the ancient passion for gossip in melodrama. And Phil Collins's *soy mi madre* knows from the beginning a solemn truth: gossip without tears is a pretend history, and melodrama expelled from the labyrinth of life and its tragedies is fake.

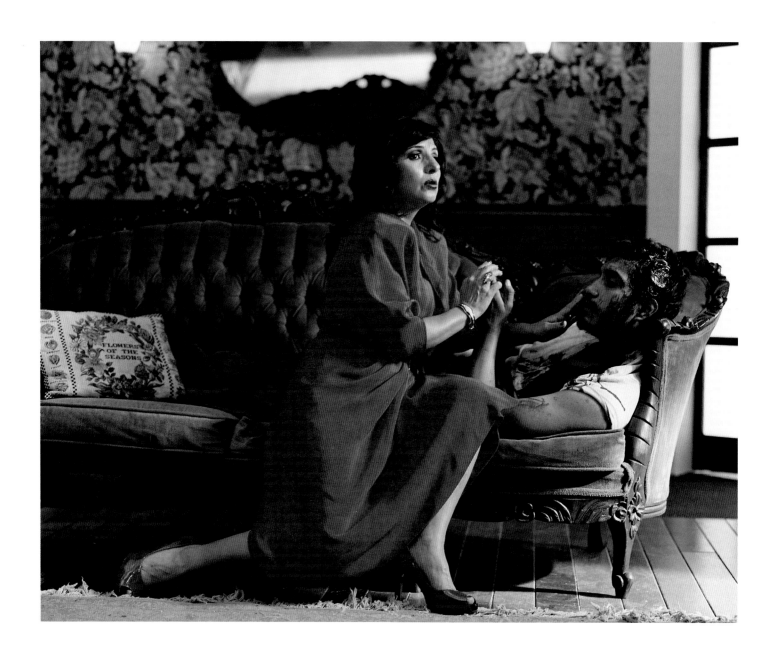

soy mi madre y la refundación
del hogar
Carlos Monsiváis

Y al ver a la primera pareja tan sola, Jehová creó la telenovela, para que tuvieran con qué entretenerse mientras aguardaban a las generaciones por venir.

— Pórtico

¿Para qué se tienen sentimientos? Para que los movimientos corporales tengan orígenes ideológicos, para que a las expresiones de fastidio o de alegría las acompañen los siglos de entrenamiento que evitan la improvisación o la incertidumbre faciales, para que uno o una no se sientan apenados de la ausencia de motivos de la risa o del llanto, para que la vida no sea simplemente lo que va de la cuna a la tumba, sino el trayecto entre la sorpresa y la entrega o entre el amor y el aborrecimiento o entre la furia y la serenidad. En resumen, se tienen sentimientos para que exista el melodrama, el género y las actitudes que le otorgan el sentido a la vida en sociedad, en cualquier sociedad.

※

A lo largo de su trabajo, Phil Collins ha entendido algo esencial: la cultura de masas y su antepasado, la cultura popular, no están fuera de la vida cotidiana, son su dotación de sentido porque son lo que las colectividades contemplan y lo que, en síntesis, son las colectividades. Cultura de masas o cultura popular: escuelas de costumbres, universidades del desprecio o el reconocimiento oportuno, gimnasios del levantamiento de pómulos y cejas, clases de dicción que no comprometen a interpretar un papel sino a premeditar un gemido o una carcajada. Los géneros de la cultura popular resultan vertientes de lo profundamente humano, que quién sabe en qué consista pero que desde luego convence a los espectadores de estar ante la existencia misma. Por eso, los reacios al melodrama son los ateos de los sentimientos, y quien no lo entienda así multiplica la blasfemia.

Hasta ahora Collins ha trabajado en varios países, se ha aproximado de modo inteligente y creativo a temas y problemas muy diversos, ha examinado las predilecciones de nación o región y, en cada una de sus empresas, busca con humor y profundidad las semejanzas entre verdades y mentiras, entre técnicas para decir de modo original lo que no estaba a la vista, o entre tragedias y asimilación experimental de dudas y sufrimientos. Ahora opta por la telenovela, concentrándose en los rasgos fundamentales del género:

— los personajes centrales denuncian la clase social a la cual pertenecen por la humildad o el desdén con que proceden. Desdeñar es atribuirse la condición burguesa o, Dios lo quisiera, la proclividad aristocrática. En *soy mi madre*, la señora de la casa, Sable Sainte, indica con movimientos de hartazgo su lugar en el mundo, es tan aburrido vivir que sólo el autoritarismo al límite compensa el trato con los inferiores. El *performance* grabado o la intervención actuada que Collins dirige tiene un objetivo claro: un personaje que no delata facial y corporalmente su nivel social no tiene razón de ser. Propiedad privada es destino, dinero significa estatua en vida.
— la arrogancia es inmejorable declaración de bienes. Los diálogos informan de la situación de cada personaje, pero la descripción puntual viene de la indignación que causa el tener que conceder. Un pobre pide, un rico se niega a conceder; un pobre busca venganza, un rico se crispa ante la posibilidad de que un pobre se relacione con él a través de elementos tan insignificantes como el rencor o el odio. Y la arrogancia nunca miente porque se desprende de la conciencia del lugar que se ocupa en la sociedad.
— la telenovela es el género de la ronda de revelaciones. Nada es lo que parece ser porque, en definitiva, en el melodrama, todo es sí tiene

un doble fondo. Sable, toda hecha de cansancios y delegaciones de la culpa, es la amante del proletario Ramón, al que le niega ayuda económica para que con él muera el secreto de su amor culpable; Clara, la dócil y humillada ama de llaves, es la madre verdadera de Sable, a la que entregó para compensar a un burgués por la muerte de su hija, y lo hizo bajo la condición de estar cerca de Sable; Solana, la esposa de Ramón y la hermana de Sable, vive para desahogar el odio de clase que le resulta más recompensante que el resentimiento. Y así sucesivamente. Sin secretos de familia no hay familia de la telenovela que se respete, y sin familia no hay telenovela. Un argumento basado en solteras y solteros desconocidos carecería de elementos catárticos y no convencería a las familias que vencen el tedio que los miembros se causan entre sí para ver juntos el programa de moda. — la dicción es un elemento básico. Una burguesa debe deslizar la superioridad que posee a través de ritmos enfáticos, y una mujer pobre debe doblegar la insolencia de la voz para que se sepa que está perfectamente al tanto de su lugar. También, una burguesa es intangible: "¡No me toques!", es la señal de alarma del miedo a la igualdad que supone el roce de las manos de alguien socialmente inferior. Así también, la relación sexual entre desiguales sólo se justifica si tiene que ver con la abdicación temporal de las ventajas sociales. Todas las damas encumbradas son Lady Chatterley y, de los proletarios, todos son el guardabosques Mellors.

<div align="center">❊</div>

Sinopsis brevísima de los diez mil capítulos an teriores:

Dímelo de una vez, Ramón, ¿es cierto que Lourdes le dijo a Enrique que Laura Jéssica y Rafael Adriano no vieron esa tarde a Doris María? Si esto cierto, Juan Alberto es inocente y Eugenia Zarina murió en vano.

<div align="center">❊</div>

¿Qué significa culturalmente la telenovela? Si fijamos el término *cultura* de modo antropológico y nos detenemos en las zonas de la vida cotidiana de América Latina, la telenovela ha cumplido funciones primordiales vinculadas al entretenimiento (como utilizar el tiempo para hacerse de vidas paralelas), el apasionamiento o el fastidio disfrazado de cinismo por el más antiguo arte de narrar, la relación moderna con el melodrama (el zapping, la emoción perdurable) y la actualización del idioma del melodrama (con todo y gestos, que son las acciones del Verbo), el estudio a punto de ser científico de los vestuarios, el sentido de unidad familiar (el intercambio de experiencias presentadas como debate sobre las fábulas), el placer de observar a los vecinos, la adjudicación a seres ficticios de juicios válidos sobre la condición humana, el aprendizaje del lugar común (¡Sí, también los clichés comenzaron siendo observaciones originales!), la comprensión de los avances de tolerancia y los retrocesos de la censura. La telenovela ha sido y es el medio expresivo que hasta hacía unos años retuvo a las mayorías latinoamericanas en el perímetro de la vida "como Dios manda", ya no muy religiosa, tan habituada al adulterio que lo consideran "parte de la familia", convencida de que lo no inventado no es real, porque "las cosas que valen la pena" suceden, por ejemplo, en las telenovelas.

Es inequívoca la función del melodrama tradicional: garantiza que los comportamientos conozcan el límite de la autocompasión y los desbordamientos verbales, sella el pacto entre catarsis y resignación. Durante más de cincuenta años la telenovela ha querido hacer las veces del "cinturón de castidad" que la moral dominante (un compuesto de reflejos condicionados y métodos de control) le ha querido imponer a la vida familiar.

Sólo en las décadas recientes se flexibiliza el "cinturón de castidad", tan central en el desempeño histórico de la telenovela. En América Latina las telenovelas han sido uno de los grandes métodos de integración. Si las familias padecen y gozan de un modo semejante, la comunidad latinoamericana existe, podría ser el mensaje de las telenovelas brasileñas, mexicanas, argentinas, venezolanas, colombianas, puertorriqueñas y de algunos títulos que son señales genuinas de identidad: *El derecho de nacer*, *Los hermanos Coraje*, *Simplemente María*, *Los ricos también lloran*, *Cuna de lobos*, *Betty la fea*, *Café con aroma de mujer*, *Mirada de mujer*.

❃

Entre otras encomiendas, a la televisión le toca:

— consolidar y modificar sin estrépito los criterios de lo actual y lo inactual (nueva definición de *lo actual*: lo que no se parece en nada a nuestras expectativas),
— acompañar a lo largo del día a los solitarios (nueva definición de *solitario*: el que, así esté muy acompañado, nada más admite como interlocutor un aparato encendido),
— organizar el festín cotidiano de los gregarios (nueva definición de *gregario*: el que, ante la pantalla chica, se siente inmerso físicamente en la multitud),
— evidenciar sin teorías adjuntas el retroceso de la sociedad tradicional (nueva definición de *sociedad tradicional*: aquella donde los únicos anuncios admitidos son los eclesiásticos),
— convertir a los anuncios comerciales en utopías domésticas o en rumor hogareño (nueva definición de *hogar*: la célula militante de la sociedad de consumo),
— vincular a los espectadores con el mundo, porque "la formación más confiable se basa en imágenes" (nueva definición de *mundo*: lo que nos rodea con sólo prender el aparato de televisión,

y lo que se afantasma al apagarlo)
— degradar el humor hasta volverlo risa a pedido (nueva definición de *humor*: lo que nos hace reír precisamente porque no es chistoso),
— afirmar la indistinción entre vida íntima y nubarrones del melodrama (nueva definición de *vida íntima*: aquella de la que desgraciadamente nadie se entera),
— reinventar la unidad de la familia (nueva definición de *familia*: aquella que ante el aparato de televisión se congrega cada noche como si fuera la cena de Navidad),
— monopolizar la educación sentimental de la niñez, convertida en la edad de la memoria televisiva — en las evocaciones de la infancia, en vez de las antiguas experiencias de calle o de campo, suele oírse: "A mí lo que más me gustaba eran las caricaturas y aquel programa cómico" (nueva definición de *niñez*: la época en que uno batalla por *no* salir de la casa en las tardes),
— ajustar las dimensiones de la "vida romántica" a los requerimientos de la telenovela (nueva definición de *vida romántica*: los sueños no sujetos a indagaciones psicoanalíticas).

❃

Se insiste: la telenovela es un género para mujeres; se insiste también: la telenovela es un género para toda la familia, pero su vanguardia asumida son las mujeres. Esto sucedía, en efecto, en la etapa cuando los detergentes patrocinaban telenovelas (por eso llamadas *soap operas* en Estados Unidos) transmitidas por las tardes, en las postrimerías del trabajo doméstico y antes de la cena. De allí la abundancia de personajes femeninos que — tomen o dejen la metáfora — ablandan con lágrimas la dureza de la roca, sufren porque se les comprende de más, tienen al Altísimo como testigo de su desesperación, viven de revelación dramática en revelación dramática ("¡¡Esa niña Pedro… es tu hija!!"), se extasían ante la foto que sintetiza todos

los días felices. Pero este repertorio se agota (modas son nuevas costumbres), y el "género para mujeres" resulta no serlo tanto; es, sí, un espacio de arrobos fáciles para adolescentes de todas las edades, pero es muy especialmente un género indiferenciado porque, a cuenta de la familia, todos quieren enterarse de lo que le sucede a esos vecinos (ricos o de la misma condición de los espectadores) que tienen problemas insalvables "de comunicación".

El éxito de las telenovelas radica en su capacidad para envolver con tejido melodramático la pasión ancestral por el chisme. Y *soy mi madre* de Phil Collins entiende desde el principio una solemne verdad: el chisme sin lágrimas es una historia de mentira, y el melodrama expulsado del laberinto de la vida y sus tragedias es falso.

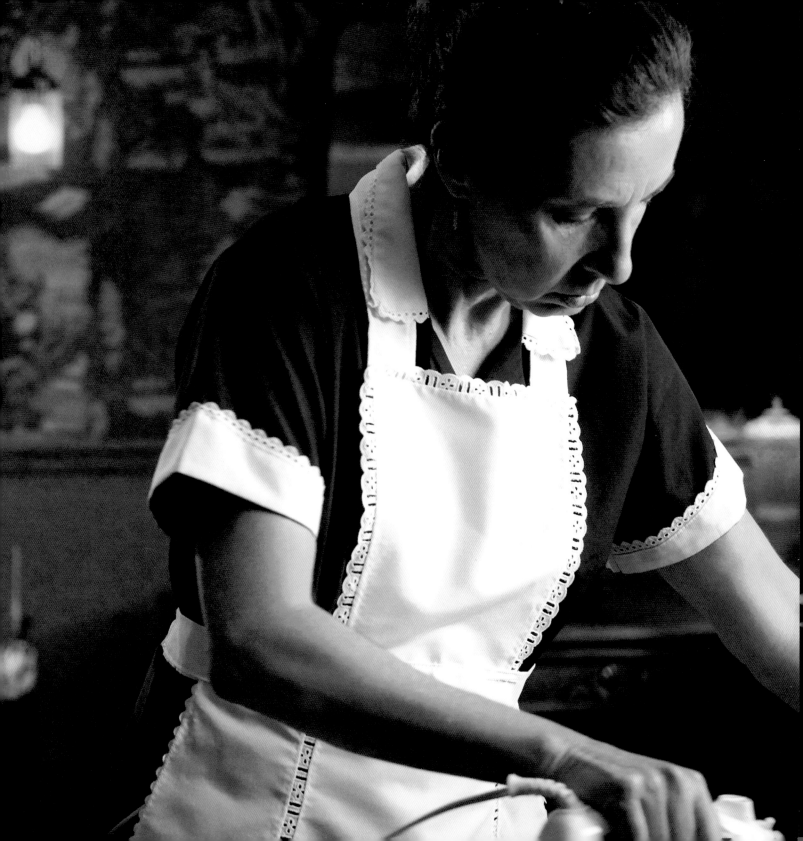

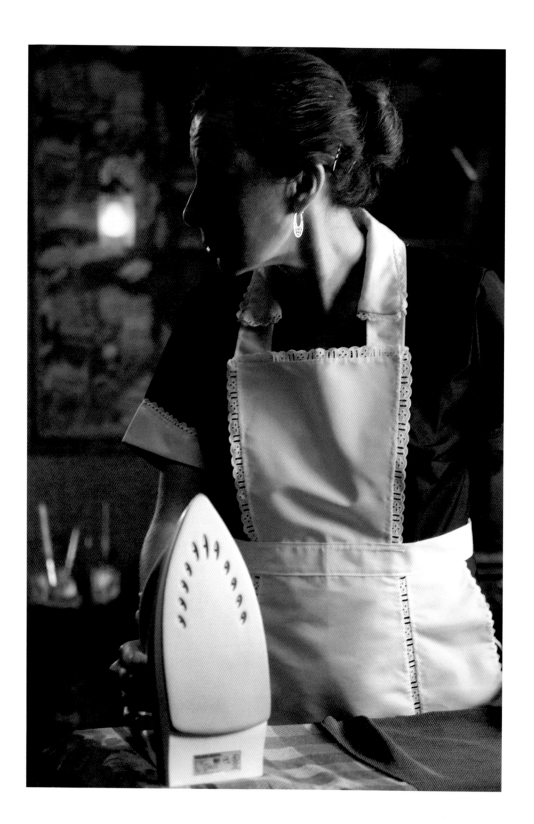

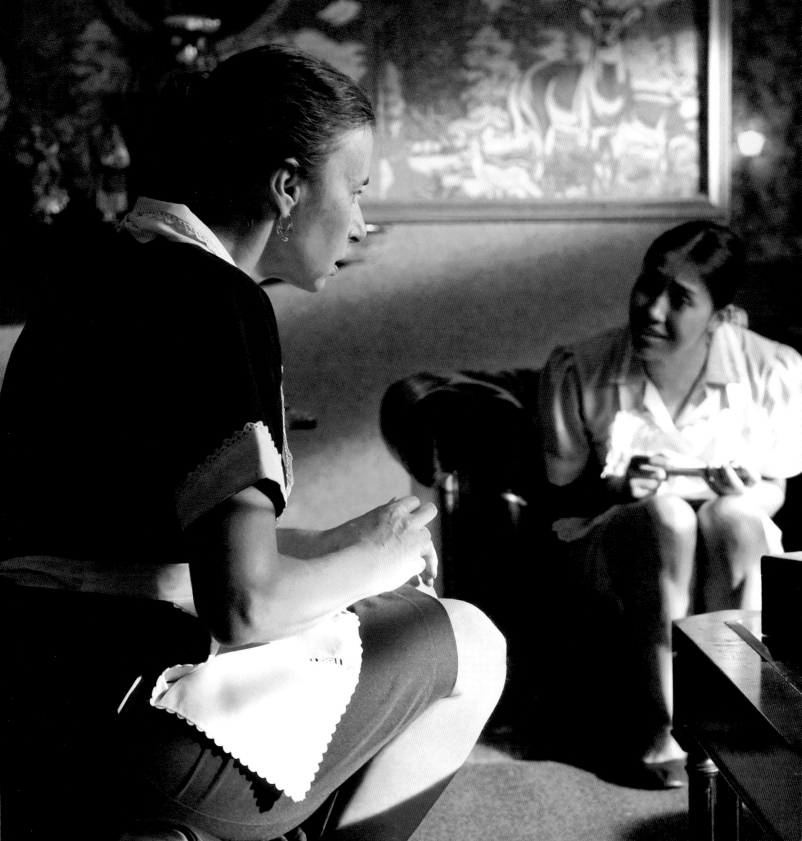

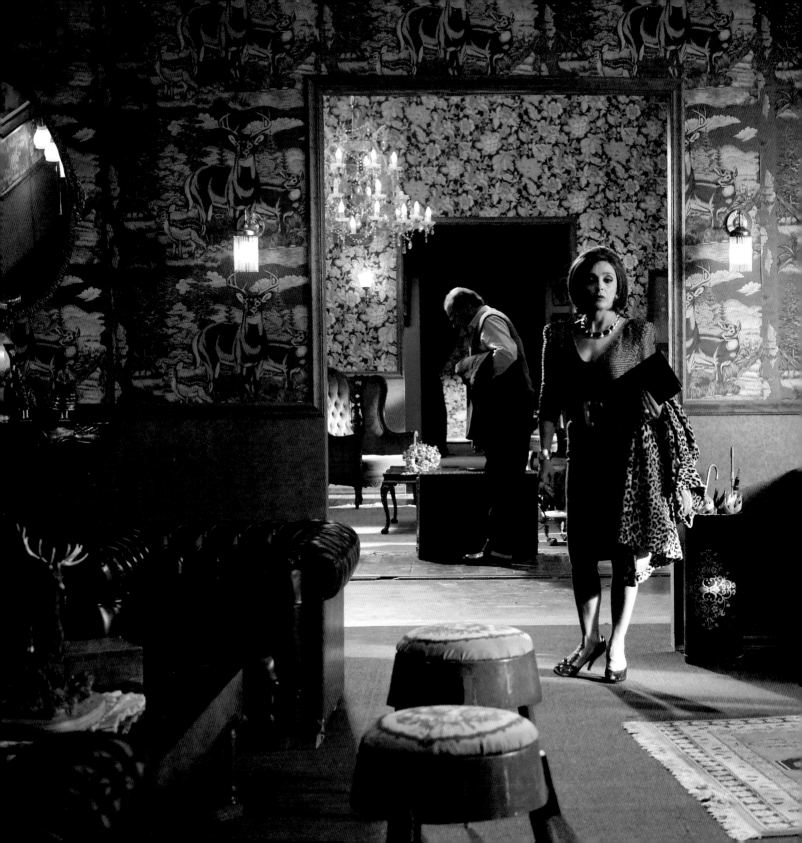

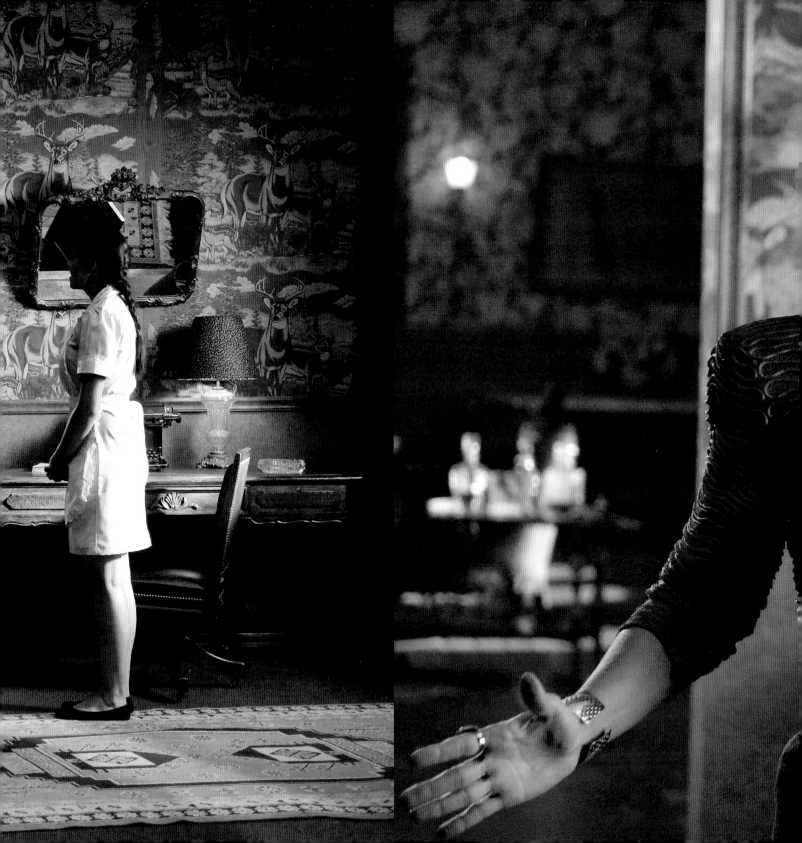

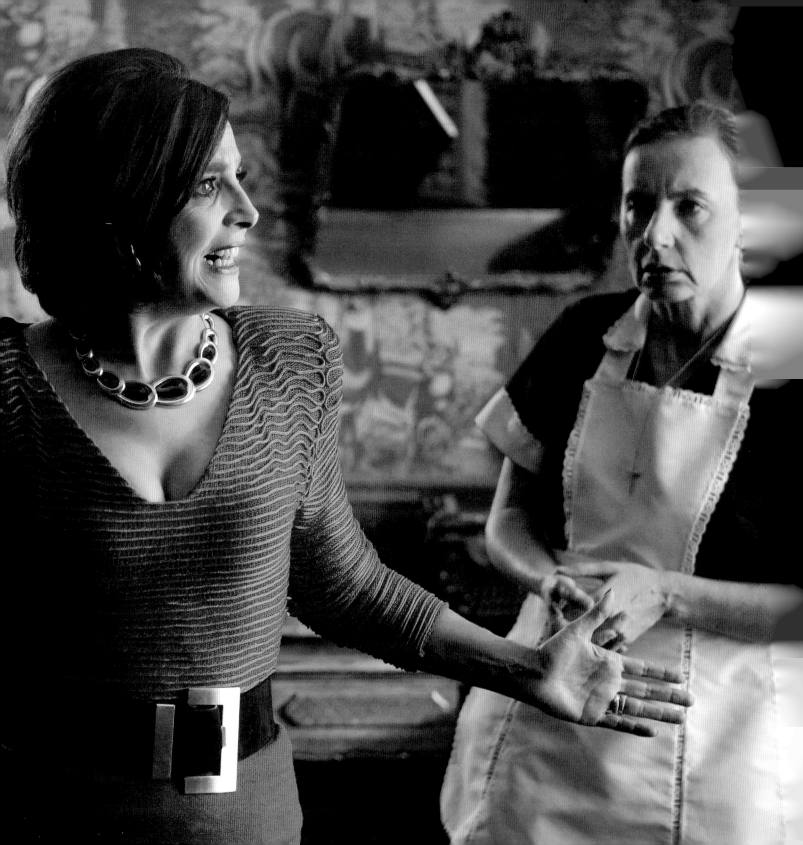

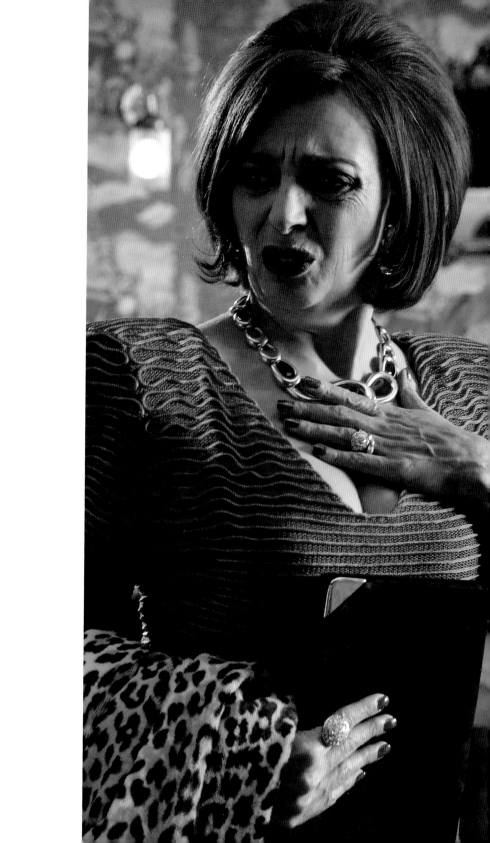

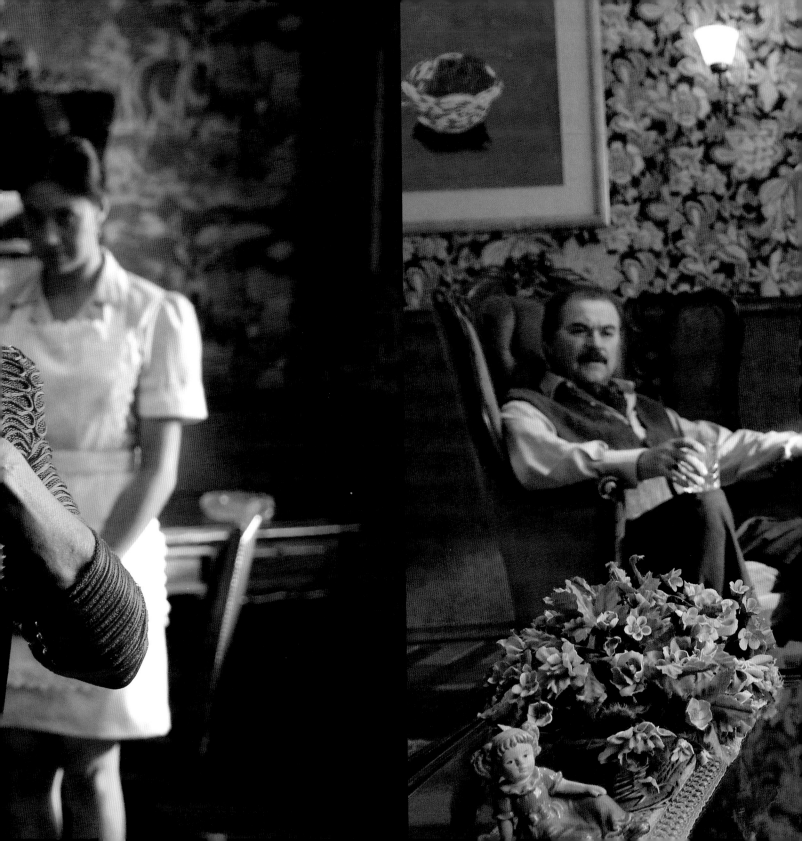

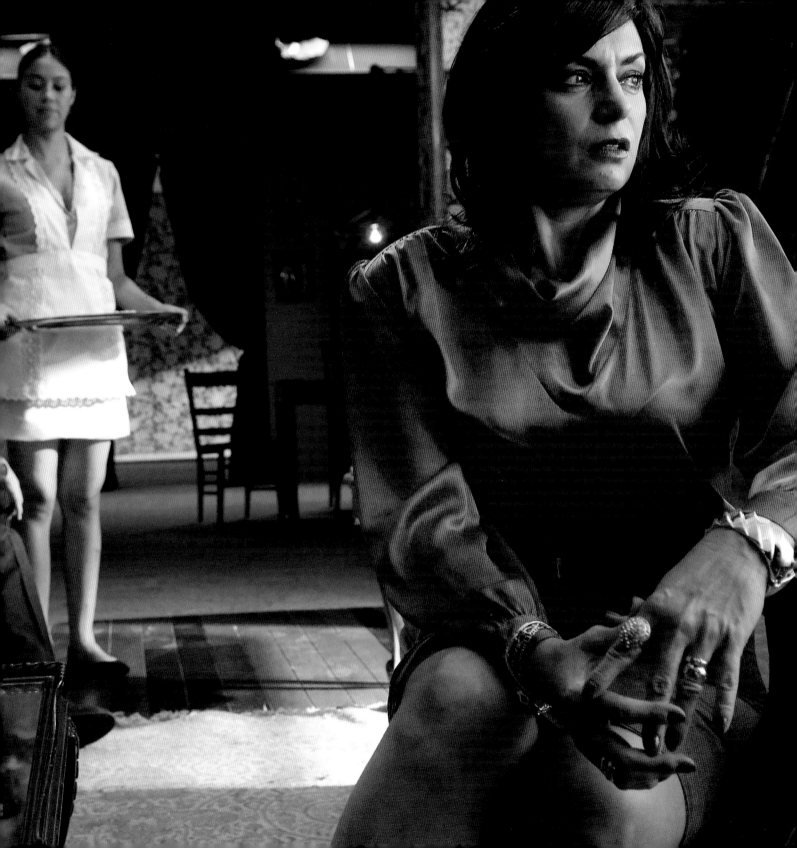

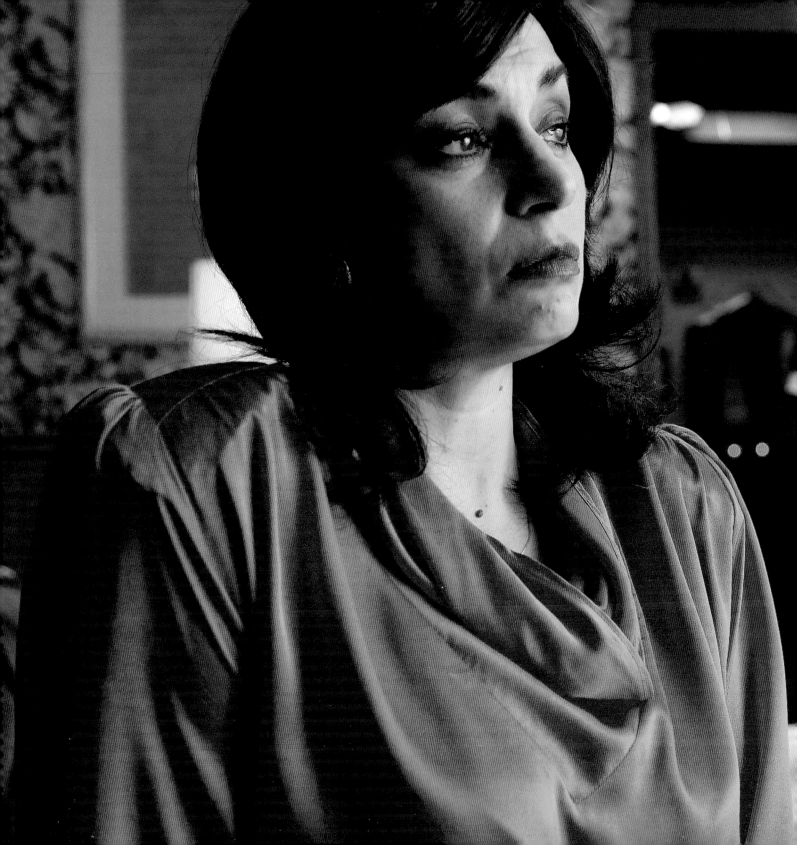

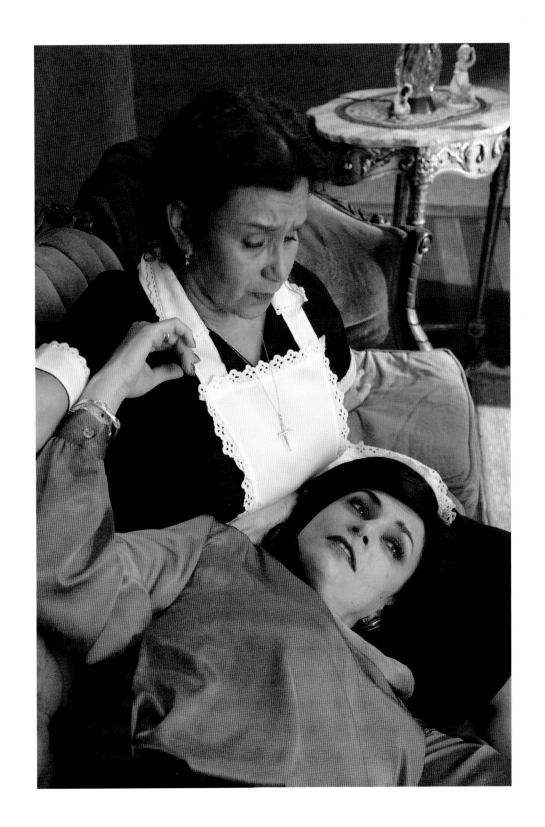

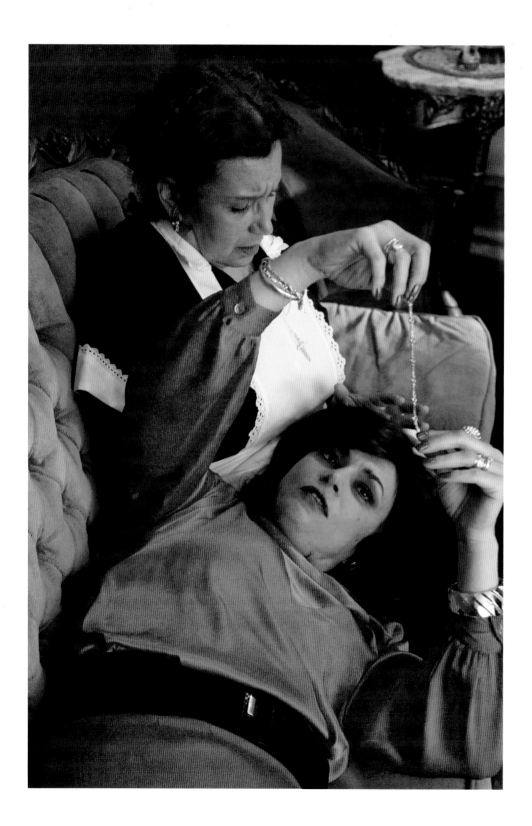

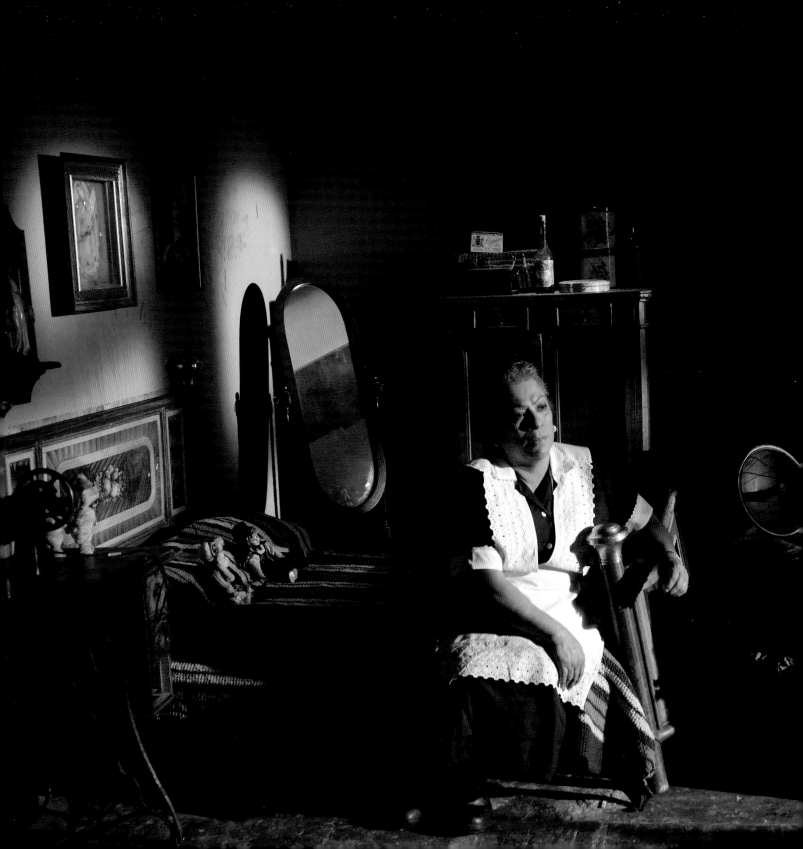

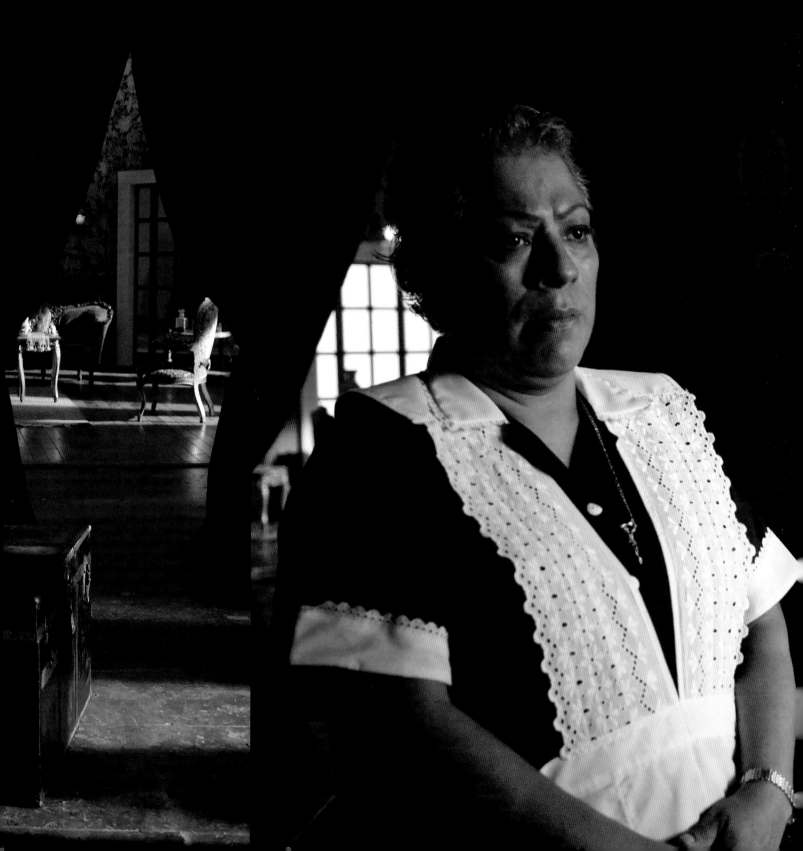

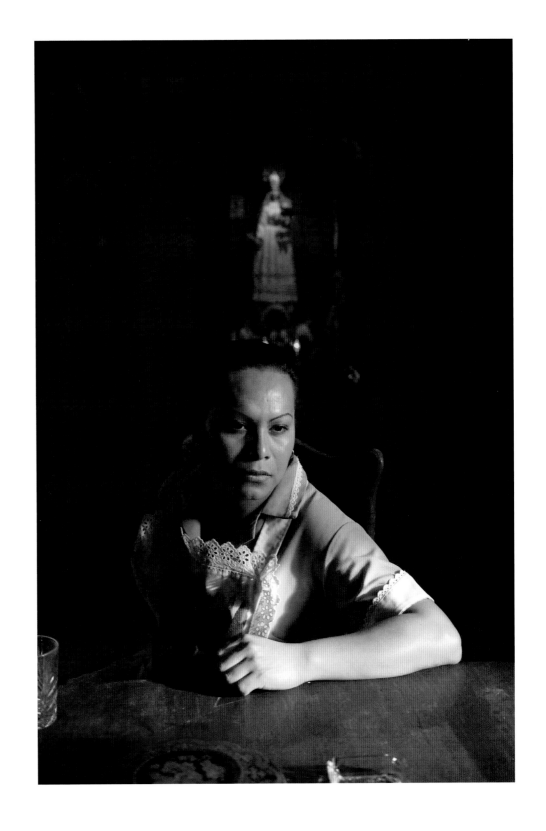

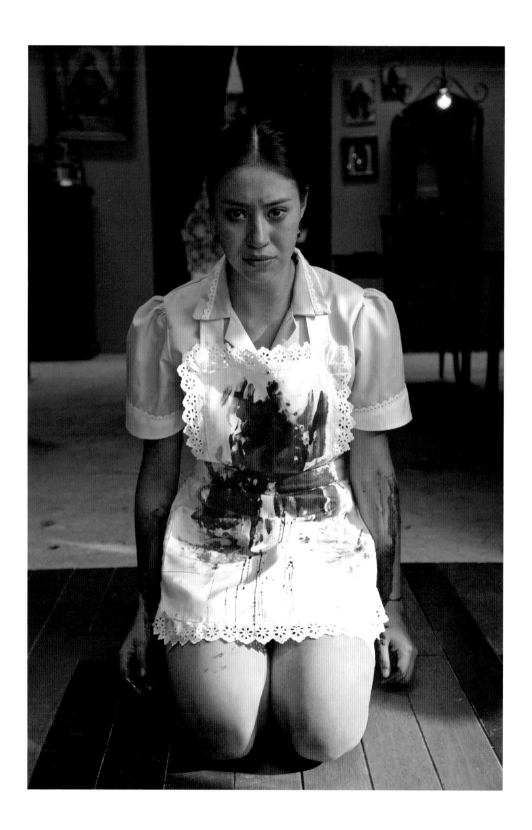

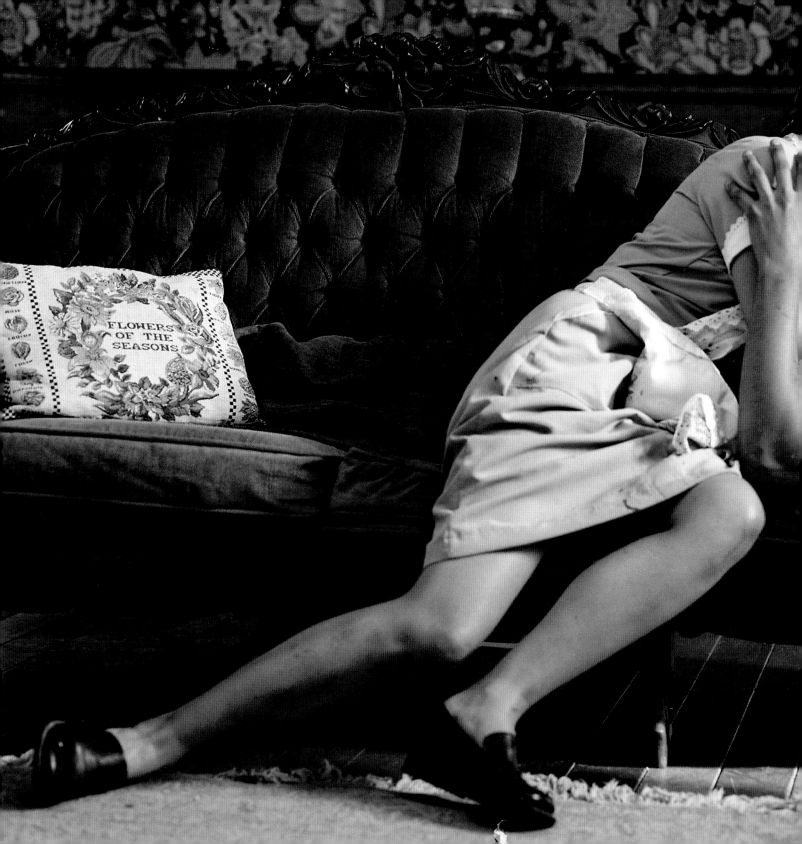

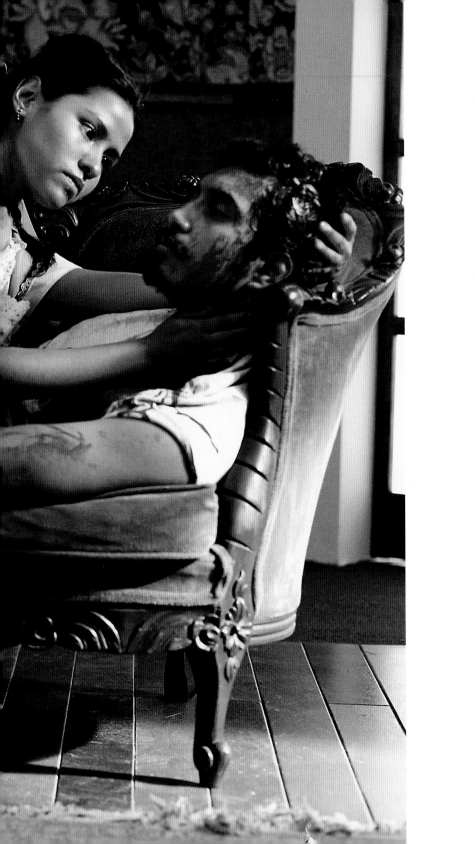

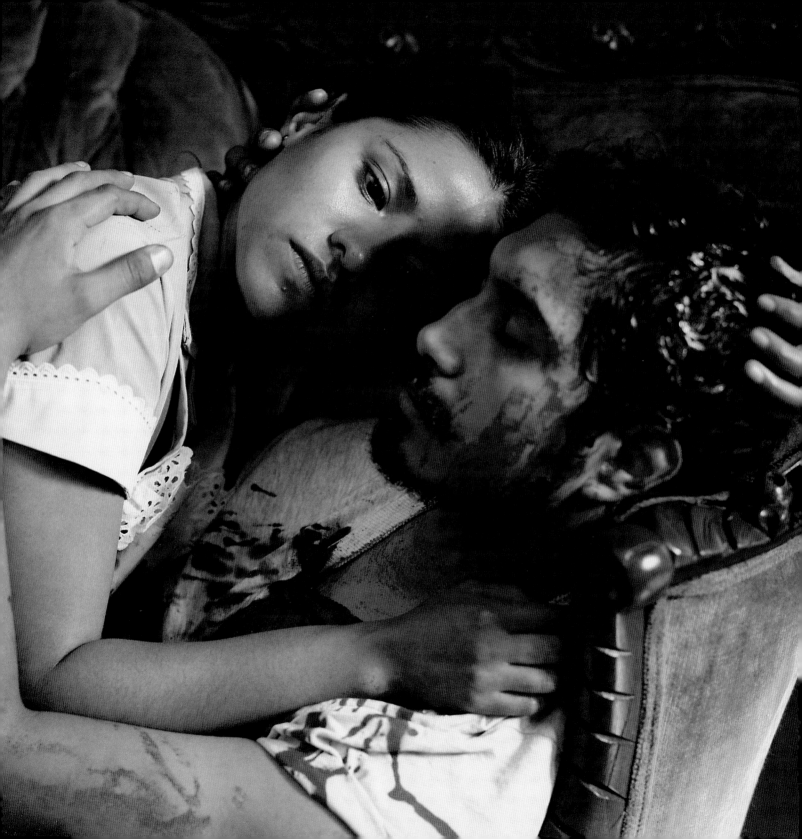

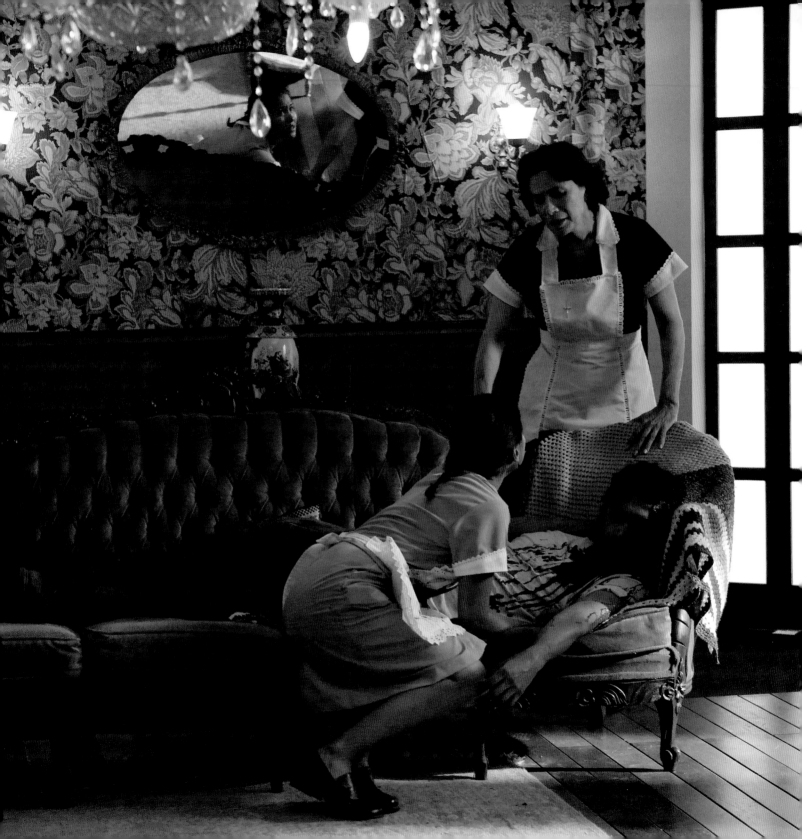

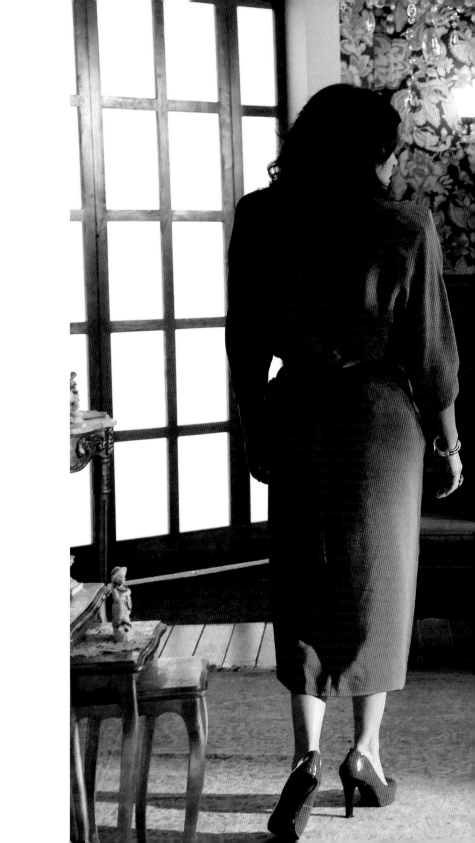

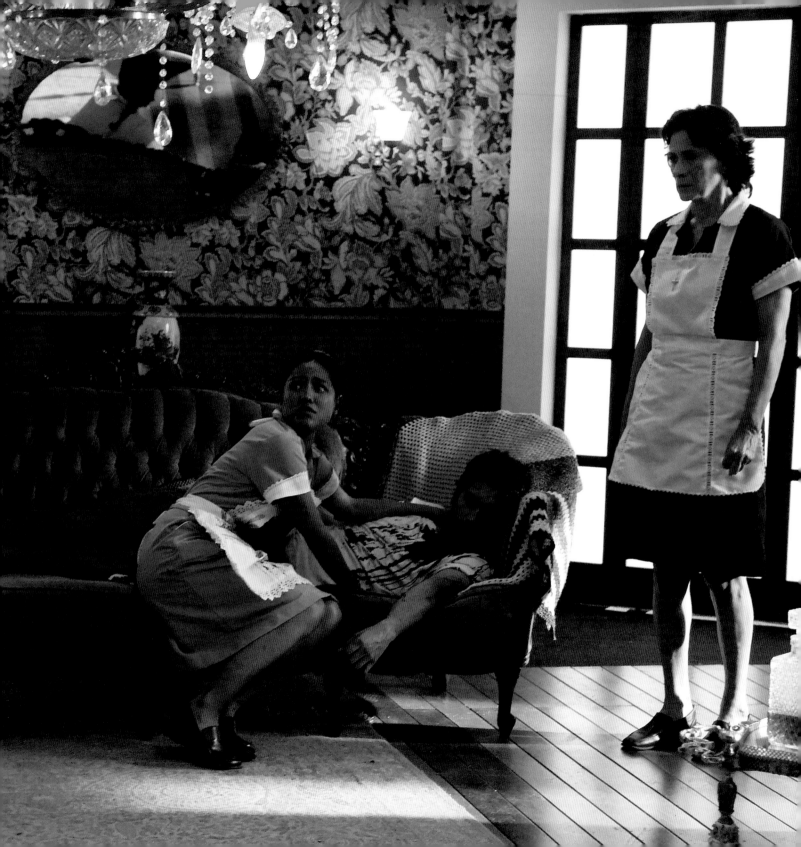

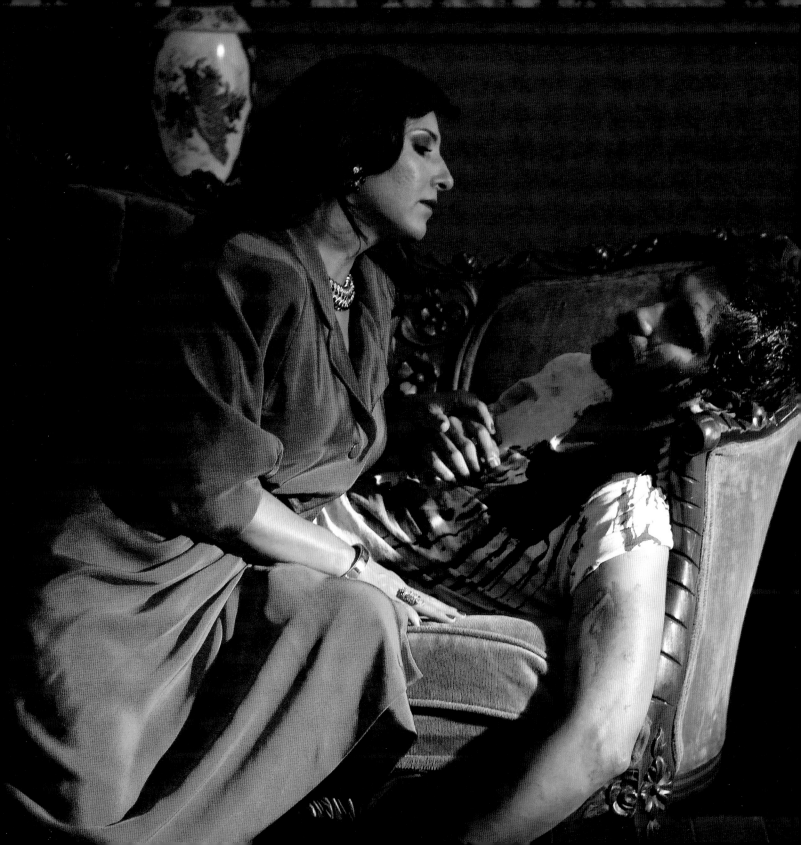

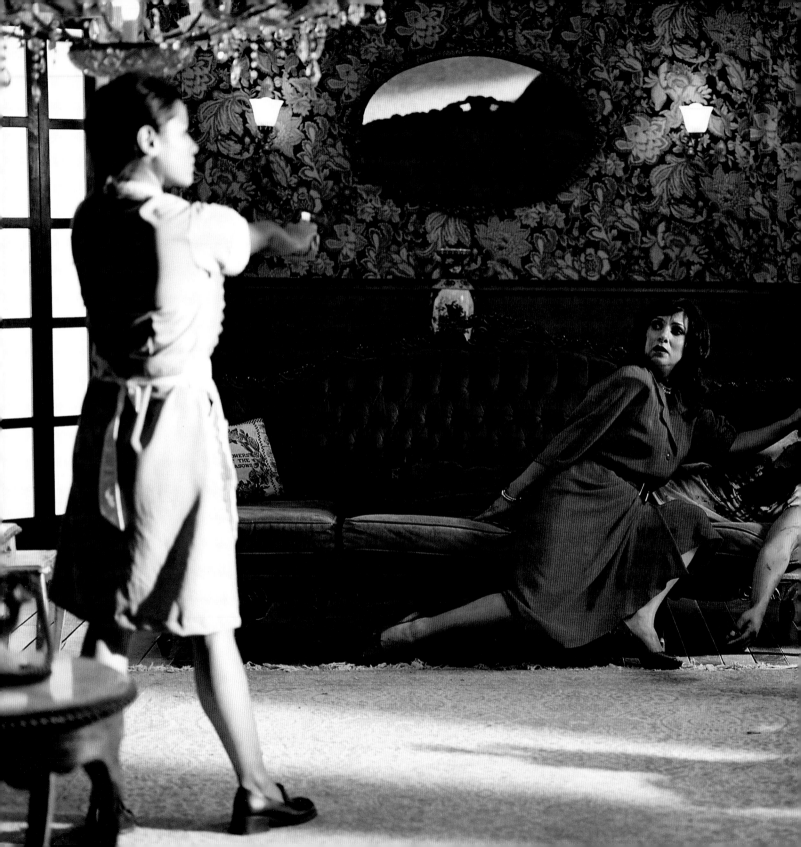

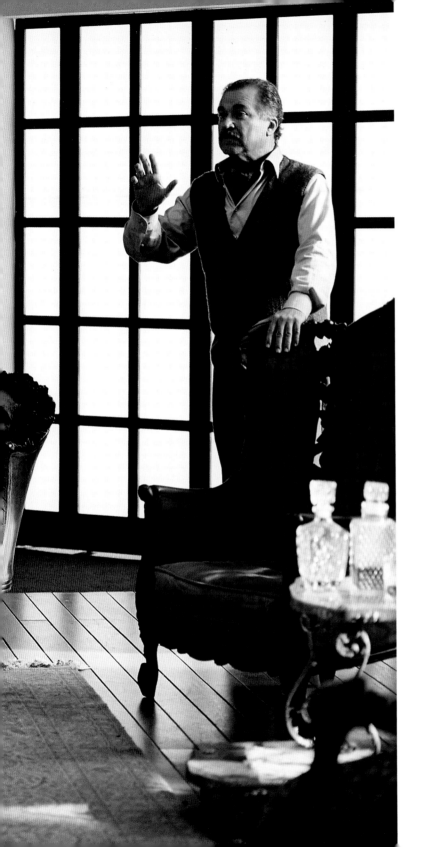

The Edge of Aspen
Phil Collins and Heidi Zuckerman Jacobson
in conversation

What were your first thoughts and experiences in your Aspen Art Museum residency, and how did they ultimately affect the new work you created?

I arrived to Aspen from Dallas, and, in retrospect, it's no surprise that an idea crystallized into creating a soap opera. The journey was from Texas to Colorado or, should you care to look at it another way, from *Dallas* to *Dynasty*. The Roaring Fork Valley is, without a doubt, one of the most beautiful places I've ever been to. The days I spent on Smuggler Mountain or Maroon Bells are with me still. But if the wealth of Aspen feels very vivid, in the designer shops, jewelers and furriers lining the streets in the town center, something else was equally conspicuous for me, maybe because it remains largely unspoken: a sense of dormant tensions about house prices, public space, schools and immigration, and an acute dependence on tourism and service industries.

I became interested in the dynamics between these different versions of Aspen — straightforward social privilege on one side, and equally evident social immobility on the other — and every evening I sat and watched the community TV channel. I was really hooked on the council meetings, the real-time broadcasts of the local government in session — honestly! It's incredible how significant segments of the life of a town, its administrative and legal proceedings, its arguments, disputes, and passions get broadcast every week, and anyone can tune in and watch. There's something quite theatrical about it, so effortlessly *public*, which articulated, for me, the idea of community as drama, or community as TV show.

When I returned a year later, this time from Kosovo, I went down-valley to Carbondale and Glenwood Springs, where the service and construction industry workers live. On the way over, I dropped by the million-dollar trailer park, saw the airport lined with private jets, and visited the pet acupuncture clinic. (No, really! I was feeling stressed.) It was then that these strong, often quite hilarious, contrasts decisively sharpened the focus of the project. As part of my research, I'd seen a report by Tom Brokaw on *Dateline NBC* about illegal immigration in the Roaring Fork Valley, which was actually very moving since it considered the necessity of Mexican workers in the area, but also the tensions felt in the wider community.

When I imagined Mexican communities in the States, I always thought of Los Angeles, New York, or Texas, but not of rural Colorado — even though, as I later learned, and what should have been obvious, there had been a Mexican presence in the region for centuries. During my stay in Aspen this workforce, crucial to the day-to-day functioning of the town, seemed almost invisible, and yet as I traveled further out I began to meet more people from Mexico and Guatemala. Most of the people I met, however, came from one place in Chihuahua, in the north of Mexico, a village called Peña Blanca. The village itself had become a ghost town with only the elderly left, while those younger or more able had left for work in Colorado, most often as housekeepers and builders. And since it was usually evenings when we met, we would sit down and watch telenovelas.

One of your first proposals was to create an Aspen-based soap opera. How did you end up making a telenovela?

Telenovela, as the Latin American equivalent of soap opera, is often derided as a low cultural form that manipulates, in a shrewd and emotional fashion, the basest and most irrational passions of its viewers. Well, why not? I'd always quite liked soap for this, and its attendant delights: the preposterousness of its narrative conventions, and the potential to address, within such a highly predicated framework, some of the pains and dilemmas of the private sphere. I'm not saying that it's a revolutionary form in itself, but it's undeniably attractive and one which offers manifold possibilities for identification and projection. Telenovela seemed to provide an ideal narrative and aesthetic structure for things I wanted to address and, more importantly, was very much part of the cultural space of this community to which I wanted to pay homage in some small way. What's sometimes left unsaid is it's a complex format that exploits the world market through the articulation and preservation of cultural difference, and at the same time serves as a tool of self-representation and the resignification of Latin America's colonial legacy.

Coincidentally, it turned out that GrassRoots TV, the station that broadcast the committee meetings I had so avidly watched, was the first community access channel in the United States. Community access channels are to me peculiarly American, and in the 1990s I felt a strange excitement when I saw the work of Alex Bag broadcast on a neighborhood network at some ungodly hour of the morning. Somehow it seemed so perfect; the distribution mechanism and the work fit like a dream. For this commission it was always on my mind to seek other forms of encounter, outside the museum or gallery space: to create something which, while presented in the museum as an artwork, could also circulate through different channels, and TV drama proved fortuitously apt in that sense too. So I'm absolutely delighted that this autumn, one year after the museum presentation, GrassRoots TV will broadcast *soy mi madre* locally on rotation for two weeks.

In the 1970s, GrassRoots had produced *Edge of Ajax*, a low-budget soap opera set in Aspen, which we watched in one unforgettable session. If *Edge of Ajax* focused on sexual experimentation and marijuana, it only seemed right at the time when we were filming, in the moment which signaled the end of the Bush era, that we would focus on class and on race, on wealth and social exclusion, and on immigration — that our soap would become a telenovela shot in Mexico about, in effect, *the idea of Aspen*.

How site-specific is soy mi madre — to Mexico City as well as to Aspen?

It's crucial that we filmed *soy mi madre* entirely in Mexico City, which wouldn't have been possible without the support, understanding, and bravery on your part toward such an unorthodox proposal. To be honest, I find the idea of site specificity, as it is widely understood today, quite restrictive. We have an entire sector of site-specific art which, in many cases, boils down to an artist picking an apposite local reference and executing a work from it, thus implying some sort of profound connection with a place. Such an approach is, to my mind, problematic. It ultimately says nothing more about the place and sometimes serves only an illustrative, decorative, or sycophantic function. Isn't it more interesting to try, even though we often fail, to at least think of a place

from an oblique angle, to look at it from *elsewhere*? And more telling, maybe, to open out the immediate context, and connect it to other places and histories to which it also, sometimes painfully, belongs.

Why did you select the 1980s as the time in which to place the film?

The film isn't explicitly set in the 1980s, but I did use the decade as the main visual reference. The 1980s are an eternal now in the world of soap. If the Golden Age of Mexican Cinema was the 1940s and 1950s, then the Golden Age of telenovela was from the late 1970s to the late 1990s. Of course, I knew that telenovelas played in the Far East, Russia, the States, or in the Balkans. I'd seen them on TV in far-flung places that seemed to have no particular link to Latin America, except an insatiable hunger for high-octane drama. I'd gone to production in Mexico right off the back of shooting a film in Kosovo, but even there, within the most bitterly ethnically divided communities, telenovelas were universally beloved. So I knew that the genre traversed these unpredictable maps in its global popularity, but I was gob-smacked to find out that, according to some sources, telenovelas were Mexico's biggest export throughout the 1990s, bigger than oil or silver.

The research aspect of watching all these telenovelas was, of course, extremely pleasurable. I looked back at *Colorina* (1980), *El extraño retorno de Diana Salazar* (*The Mysterious Return of Diana Salazar*, 1988), *Cadenas de amargura* (*Chains of Bitterness*, 1991), and *Esmeralda* (1997), all of which center around a classic conceit of melodrama: mistaken identity and the revelation of a child swapped at birth. What this points up is not the fixed nature of identity, the way we are cemented in the natural order of things, but the fragility of it, the contingency of our position, and how destiny can be upturned by the frailest whisper, or a deathbed confession. It's interesting how these concerns chime, unexpectedly and perhaps only in hindsight, with the identity politics which marked many of the debates in the 1980s. Soap opera may seem an unlikely advocate of identity politics, but while soap's ideological drive is to fix identity into archetypes, its narrative impulse is the reverse, to unpick identity and subvert the essentialist idea of the subject, particularly as defined by birth.

The other telenovela from the 1980s which became very dear to me was *Cuna de lobos* (*Den of Wolves*, 1986) with the inimitable Catalina Creel, a villain so bad she disguises the fact she has two perfectly functioning eyes with an eye patch, which always matches her costume. Now, that really *is* bad!

The 1980s were also important for being the decade that brought about a profound change in the way we think about class and industry. In Britain, as the manufacturing base was viciously closed down and the country suffered the drab tyranny of Thatcher and her cabinet of no-mark sadists, we slowly became a nation of outsourcers and freelancers. The promised dream of the three-day week and leisure time meant long-term unemployment for some and never-ending short-term contracts for others. The poverty gap widened again after narrowing in the early postwar period, and the increasing privatization of health and education, for a long time comprehensive, meant that the character of the age was decidedly brutal and brittle, much like its fashions and its hairdos. Soaps like *Dallas* and *Dynasty*, which were hits all over the world, perfectly captured the spirit of the time. And in the States you had a Hollywood actor for a president, just as we had a grocer's daughter for a prime minister intent on creating a nation constituted solely of consumers.

How did you write the dialogue for soy mi madre?

I went back and started where all good students should — with melodrama. I re-read Charles Dickens's *Bleak House* (1852–53), classic Victorian melodrama, a copy of which I bought in Explore Booksellers in Aspen, and fell into it, at bus stops up and down the valley. Victorian melodrama, both literary and theatrical, leads the way into early film, the very frontal style of acting, and the specific grammar of emotion that comes out of this. (Just think of Mary Pickford or Lillian Gish.) I have always loved melodrama. Popularly, it is defined by its excess, but really its restraint should also be noted — while emotions play almost entirely on the surface, they are at the same time brutally sublimated. As Bette Davies, as spinster aunt Charlotte Vale, unforgettably summed it up: "Oh, Jerry, don't let's ask for the moon. We have the stars."

I also immediately revisited Genet's *Les bonnes* (*The Maids*, 1947), which I last read as a student, and which plays out fantasies of class and revenge in a highly stylized, claustrophobic manner. I'd read about the 1959 staging of the play in Mexico City by Poesía en voz alta, a theater company set up by Octavio Paz and Juan José Arreóla, which curiously was contemporary with the development and mass popularization of telenovelas. Genet's play itself was indirectly based on the history of the infamous Papin sisters, domestic servants who brutally murdered and mutilated their employers in provincial France in 1933. The case caught the public imagination of the day. A young Lacan analyzed it in the key of female paranoia to elaborate his concepts of the imaginary and the mirror phase, while a number of intellectuals on the Left interpreted it as an example of class struggle, seeing the sisters as the victims of, in Simone de Beauvoir's words, "the whole hideous system set up by decent people for the production of madmen, assassins and monsters." Turning it into a bizarre ritualistic ceremony of subjugation and domination, Genet on his part used the story to articulate a new avant-garde language of the Theater of the Absurd.

However, on the level of language itself, I was more interested in the idiom of soap, especially British soap, which is characteristically rich in inflection, combative, camp, and brimful of a caustic vernacular. This is the kind of dialogue we were aiming for in our script. The film was intended to be about class conflict, but it also needed to include many of the tropes of soap opera: mistaken identity, bitter sibling rivalry and a mother as the source of a grand revelation. I contacted Todd Hughes and P. David Ebersole, who had written soaps in the States, like *Wicked Wicked Games* and *Desire*, as well as telenovelas in Venezuela and Argentina, and started working with them on the script. And while on the one hand our film closely follows conventions that make it function like an episode of a telenovela — in Spanish with English subtitles — it also has elements of structural and technical abstraction, such as multiple actors playing the same characters, or telescopic sets which occasionally reveal the crew working on the shoot. I gave the writers an outline and they built up a script, which later I would expand on in a small flat above a sandwich shop in Mexico City where I stayed, performing round a table to an oversize

German shepherd dog who lived there. Best audience I ever had.

What role does the idea of "the secret" play in the film?

All good melodramas revolve around the idea of a family with a secret at its rotten core. In *soy mi madre* there are a number of secrets which the protagonists seek to conceal: the maids have been renting out the home to holidaymakers while the mistress of the house was away; Sable, the mistress, has been having an affair with Ramón, the gardener; Clara, the older maid, is Sable's mother, who substituted her as an infant for that of her previous employer's dead child when his wife and baby died in childbirth; and finally, there is the suggestion that Sable and her husband, Sargent, are maybe having an incestuous relationship.

The secret at the heart of our film — that the haughty mistress is in fact related to the maids — appears like an "open" secret, in that elastic way in which certain lies operate. While we were working on the script, I remembered *The Human Stain* by Philip Roth, and often thought about the idea of "passing," in race, in class, in sexuality — how we already know the secret itself but labor under the burden of our inability to voice it, and how carefully constructed are the fictions we maintain to keep it in place. In *soy mi madre*, Sable herself acknowledges this after Clara's confession, as does Solana, the younger maid, who also has sweltered under its tyranny — but it is its fatal declaration, or the insistence of making it public, and thus concrete, which is so decimating.

How similar, or different, are American and British soap opera? How did each, if at all, affect your decisions in soy mi madre?

Much of my early life feels really bound up with British soap. I was a lonely, unpopular child, and as soon as we got a television set, I was grafted to the front of it. Alongside a diet of American imports were the legendary *Coronation Street* and, in my teens, the late, much-lamented *Brookside*. A lot of my childhood memories are connected to story lines from *Coronation Street*: the death of Renee Roberts during a driving lesson with her husband Alf, Ernie Bishop's tragic murder at the local clothing factory, and Deirdre Langton's

discovery of Ray in bed with a black waitress, Janice Stubbs. Unforgettable high drama — and really, if these short descriptions don't tell you everything you need to know about British soap, you need your bumps feeling, as they say.

Soap opera in general is historically structured as a "female genre," but one in which the presumption of gender is based on commercial interests. Even the name betrays the connection. It comes from the radio drama series of the 1930s that were produced and sponsored by soap manufacturers, an unlikely form of patronage, which, however, accurately reflected its target daytime audience of housewives and children. Soap in Britain is also almost always organized as a matriarchal structure, but this has different connotations and an entirely different lineage, allied to kitchen-sink drama (I'm sensing a pattern here) and the explosion in the early 1960s of films and drama with social themes which specifically examined the North of England — most notably, Manchester in *Coronation Street*, our longest-running soap, now almost fifty years old. So there is a specific tenor to the form of working-class realism which British soap employs, a cadence in the dialogue and aesthetics, which is very different, in fact almost diametrically opposite, to the soaps in America, which are much more stylized, glamorous, and fantastical.

The aesthetic of the film is so intense and pronounced that it almost becomes an additional character. Who and what informed your decisions regarding costume and set design?

Todd Haynes's reevaluation of Hollywood melodrama in *Far from Heaven* (2002) and *Safe* (1995) was an important influence, mostly for the inspired contemporary resonances it manages to achieve through the prism of, respectively, 1950s and 1980s America. I also went back to Luis Buñuel's *Le journal d'une femme de chambre* (*Diary of a Chambermaid*, 1964) and Claude Chabrol's *La cérémonie* (*Ceremony*, 1995), which, even though based on a Ruth Rendell novel, is another veiled evocation of the Papin sisters affair. However, the key visual references throughout the production were films by Rainer Werner Fassbinder and Pedro Almodóvar, both of whom have crucially radicalized, politically and aesthetically, cinematic melodrama. And the main touchstone which really excited the whole team was the astonishing photographs

of Antonio Caballero, who produced "fotonovelas" in Mexico City in the 1960s and 1970s, and whose work has a curious tension in its staging and portraiture.

An early decision in the production was to go for a vivid and rich palette. In that sense, production design and costume became really central to the style and meaning of the piece. Salvador Parra, who had recently worked on Almodóvar's *Volver* (2006) and Julian Schnabel's *Before Night Falls* (2000), became our production designer, and Malena de la Riva created wonderfully mannered costumes, especially for the character of Sable Sainte. Later, I commissioned a composer, Nick Powell, who works in theater and film in the UK and Spain, to write his exquisite score for the film, while Argentinean musician Fernando Diamant contributed a track off his debut album *Maldito Heroe*, a song called "El inmigrante," which was used as the theme tune.

You made this film in an incredibly short period. What was the most surprising result?

Maybe the fact that it was even made? I'm joking, but the film was written, cast and edited in eight weeks, and shot over two days — and before I arrived in Mexico City, on a rainy night in June, I didn't know a living soul. I had an e-mail contact, which helped me to find an assistant, and so we began working. Obviously, it was incredibly difficult, but it also gave us ambition and daring in terms of what we wanted to achieve. And people were quite unbelievably generous. Some of Mexico's best-known actresses, such as Patricia Reyes Spíndola, Gina Morett, Verónica Langer, and Zaide Silvia Guitérrez, all of whom regularly play in telenovelas, agreed to be my stars.

As I said before, the cultural implications of telenovela are complex and often ambiguous. In Mexico, as elsewhere, there is an implicit and frequently noted racism in casting. Darker-skinned, or "indigenous-looking," actors will rarely play lead roles; their characters will usually have lower-class origins and be of a lower social status. This was the kind of convention we wanted to play with, to reverse it at times and to emphasize it at others. The female characters are played by a number of actresses, with a range of physical types and a subtle range of styles, which hints at the artificiality of the form, how values like gender and class are constructed

in soap, but also how actors within the form are eminently *replaceable*. For a while I was toying with the idea of using non-actors. In the end, I was lucky enough to work with Almadella and Montse, two working girls from the transsexual community, whom I met by chance and who play a small but essential scene in the center of the film.

The biggest challenge for me, and certainly the biggest difference in relation to my previous works, is the fact that I had not worked with scripted drama before. So this really was an opportunity to explore something new. However, I didn't want to make a satire or a pastiche of soap. Quite the contrary, I hoped to immerse myself in the world of telenovela, but at the same time to create a hybrid form — the bastard child of daytime TV and late-night art movie.

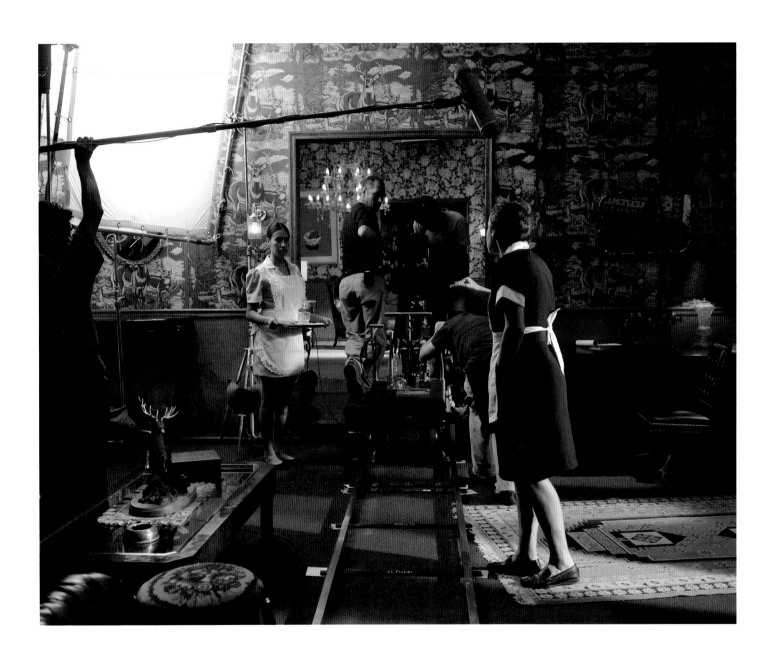

El borde de Aspen
Una conversación entre Phil Collins
y Heidi Zuckerman Jacobson

¿Cuáles fueron tus primeras ideas y experiencias durante la residencia que hiciste en el Museo de Arte de Aspen y cómo influyeron en tu nueva obra?

Llegué a Aspen desde Dallas y, viéndolo en retrospectiva, no me sorprende que el proyecto haya cristalizado en una telenovela. El viaje fue de Texas a Colorado o, si te gusta verlo así, de *Dallas* a *Dinastía*. El valle de Roaring Fork es, sin duda, uno de los lugares más hermosos que haya conocido. Guardo todavía en mi interior los días que pasé en Smuggler Mountain o Maroon Bells. Pero si la riqueza de Aspen se percibe muy claramente en las tiendas de diseño, las joyerías y las peleterías que se alinean en las calles del centro de la ciudad, hay otra cosa para mí igualmente llamativa, tal vez porque sigue silenciada: la presencia de tensiones latentes en relación con el precio de las viviendas, el espacio público, las escuelas y la inmigración, y una gran dependencia del turismo y de las industrias de servicios.

Me interesó la dinámica que se daba entre estas diferentes versiones de Aspen — privilegios sociales muy claros, por un lado, inmovilidad social igualmente evidente, por el otro —, así que todas las tardes me sentaba a ver el canal de televisión local. Realmente me envicié viendo las reuniones en el ayuntamiento, las transmisiones en tiempo real de las sesiones del gobierno local (¡en serio!). Es increíble que elementos tan significativos de la vida de una ciudad, como las medidas administrativas y legales que se adoptan, los argumentos, las disputas y las pasiones, se televisen cada semana y cualquiera pueda sintonizar el canal y verlos. Hay algo bastante teatral en eso, algo muy naturalmente *público* que, para mí, articulaba una idea de la comunidad como teatro, o como programa de televisión.

Cuando regresé un año después — esta vez desde Kosovo —, bajé por el valle hasta Carbondale y Glenwood Springs, donde viven los trabajadores de las industrias de servicios y de la construcción. En el camino, pasé por el parque de casas rodantes de un millón de dólares, vi el aeropuerto con sus hileras de jets privados y visité la clínica de acupuntura para mascotas (No, ¡en serio!, estaba estresado). Fue entonces que esos contrastes tan fuertes, a menudo casi hilarantes, agudizaron de manera decisiva el foco del proyecto. Como parte de mi investigación, vi un informe de Tom Brokaw, en *Dateline NBC*, sobre la inmigración ilegal en el valle de Roaring Forkque fue realmente conmovedor, porque hablaba de la situación de necesidad de los trabajadores mexicanos de la zona, así como de las tensiones que se sienten en el conjunto de la sociedad.

Cuando pensaba en las comunidades mexicanas de los Estados Unidos, siempre me venían a la mente Los Angeles, Nueva York o Texas, pero no la zona rural de Colorado, aun cuando, como supe después y en verdad debería haber sido obvio, ha habido presencia mexicana en la región por siglos. Durante mi estadía en Aspen, esta fuerza de trabajo, crucial para el funcionamiento cotidiano de la ciudad, parecía casi invisible y, sin embargo, a medida que viajaba, empecé a conocer más gente de México y Guatemala. La mayoría de las personas que conocí, no obstante, venían de un solo lugar en Chihuahua, al norte de México, un pueblo llamado Peña Blanca, que se convirtió en un pueblo fantasma donde sólo quedaban los viejos; los más jóvenes o más capaces se habían ido a trabajar a Colorado, sobre todo como mucamas y albañiles. Como por lo general me encontraba con ellos a la noche, nos sentábamos a ver telenovelas.

Una de tus primeras propuestas fue hacer una *soap opera* ambientada en Aspen. ¿Cómo fue que terminaste haciendo una telenovela?

La telenovela, equivalente latinoamericano de la *soap opera*, suele ser ridiculizada como una forma de la baja cultura, que manipula, apelando con habilidad a la emoción, las pasiones más básicas e irracionales del espectador. ¿Por qué no hacer una? Siempre me había gustado bastante la *soap opera*, justamente por eso y por las delicias que acarrea: lo absurdo de sus convenciones narrativas, y el potencial que tiene para tratar, en un marco fuertemente predeterminado, ciertas penas y dilemas de la vida privada. No estoy diciendo que sea una forma revolucionaria en sí misma, pero es innegablemente atractiva y ofrece múltiples posibilidades de identificación y proyección. La telenovela parecía proveer una estructura narrativa y estética ideal para los asuntos que yo quería tratar y, algo todavía más importante, era, en gran medida, parte del espacio cultural de la comunidad a la que yo quería, modestamente, rendir homenaje. De lo que a veces no se habla es de la complejidad de su formato, que por un lado se vale del mercado mundial para articular y preservar la diferencia cultural, además de servir como herramienta de auto-representación y resignificación del legado colonial latinoamericano.

Coincidentemente, resultó que GrassRoots TV, el canal que transmite las reuniones de comité que yo había visto con tanta avidez, es el primer canal de acceso comunitario en los Estados Unidos. Para mí, los canales de acceso comunitario son típicamente estadounidenses; durante la década de los noventa, me producía una excitación bastante extraña ver la obra de Alex Bag transmitida por una red vecinal a infames horas de la mañana. En cierto modo era perfecto: el mecanismo de distribución y la obra encajaban como en un sueño. Para el encargo que me hizo el Museo de Arte de Aspen, todo el tiempo tenía en mente dar con otras formas de encuentro, fuera del espacio del museo o la galería, con la idea de crear algo que, aunque se presentara en el museo como obra de arte, pudiera circular también por otras vías. El tele-teatro demostró ser, también en este sentido,

fortuitamente apto. Así que estoy absolutamente encantado de que este otoño, un año después de la presentación en el museo, GrassRoots TV transmita *soy mi madre* rotativamente durante dos semanas.

En los setenta, GrassRoots produjo *Edge of Ajax*, una *soap opera* de bajo presupuesto, ambientada en Aspen, que vimos en una única sesión inolvidable. Así como *Edge of Ajax* ponía el foco en la experimentación sexual y la marihuana, lo único que parecía acertado en el momento en que nosotros filmamos — momento que señalaba el fin de la era Bush —, era poner el foco en cuestiones de clase y raza, en la riqueza, la exclusión social y la inmigración; de tal manera que nuestra *soap opera* se convirtiera en una telenovela filmada en México que, en efecto, tratase sobre *la idea de Aspen*.

¿Qué tan *site-specific* es *soy mi madre* con respecto tanto a la Ciudad de México como a Aspen?

Fue crucial que *soy mi madre* se filmara enteramente en la Ciudad de México, lo cual no hubiera sido posible sin tu apoyo, comprensión y valentía frente a una propuesta tan poco ortodoxa como la nuestra. Para ser sincero, creo que la idea de *site specificity*, tal como suele entenderse hoy, es bastante restrictiva. Hay todo un sector del arte *site-specific* que, en muchos casos, se reduce a que un artista seleccione una referencia local apropiada y realice una obra a partir de ella, dando a entender que existe algún tipo de conexión profunda con el lugar en cuestión. Un abordaje de este tipo es, a mi entender, problemático. En última instancia, no dice nada nuevo sobre el lugar y, a veces, sólo cumple una función ilustrativa, decorativa o adulatoria. ¿No es más interesante hacer el intento, aunque muchas veces fracasemos, de al menos pensar el lugar desde un ángulo oblicuo, de mirarlo desde *algún otro lugar*? Y, lo que quizás sea más revelador, ¿de abrir el contexto inmediato y conectarlo con otros lugares e historias a los que, a veces dolorosamente, pertenece?

¿Por qué elegiste situar la película en la década de los ochenta?

El filme no está explícitamente ambientado en los ochenta, pero es verdad que tomé esa década como referencia visual principal. Los ochenta son un presente eterno en el mundo de la *soap opera*. Si la época de oro del cine mexicano fueron los cuarenta y los cincuenta, la época de oro de la telenovela fue de finales de los setenta a finales de los noventa. Por supuesto, yo sabía que las telenovelas se veían en Extremo Oriente, Rusia, Estados Unidos o los Balcanes. Las vi en la tele en lugares remotos que no parecían tener ningún vínculo particular con Latinoamérica, excepto por elhambre insaciable que hay por los dramas de alto voltaje. Fui a hacer la producción a México justo después de terminar de rodar una película en Kosovo, pero incluso allí, dentro de la más amarga división étnica de comunidades, todo el mundo amaba las telenovelas. De modo que entendí que, por su popularidad mundial, el género atravesaba esos mapas impredecibles. Me quedé perplejo cuando descubrí que, de acuerdo con ciertas fuentes, la telenovela había sido el mayor producto de exportación mexicano durante la década de los noventa, incluso más que el petróleo o la plata.

La parte de la investigación que consistía en mirar todas estas telenovelas fue, por supuesto, extremadamente placentera. Volví a ver *Colorina* (1980), *El extraño retorno de Diana Salazar* (1988), *Cadenas de amargura* (1991) y *Esmeralda* (1997), todas centradas en un tópico clásico del melodrama: la confusión de identidades y la revelación de que un niño ha sido intercambiado al nacer. Lo que esto suele poner de relieve no es el carácter fijo de la identidad, la forma en que ésta se consolida en el orden natural de las cosas, sino su fragilidad, la contingencia de nuestra posición, y cómo el susurro más débil o una confesión en el lecho de muerte pueden darle vuelta al destino. Es interesante el modo en que estas cuestiones, de forma inesperada y quizás sólo en retrospectiva, sintonizan con las políticas de la identidad que marcaron los debates durante la década de los ochenta. La *soap opera* puede parecer un defensor poco creíble de las políticas de la identidad, porque si bien tiende ideológicamente a fijar la identidad en arquetipos, narrativamente tiende a lo contrario: deshacer la identidad y subvertir la concepción esencialista del sujeto, en particular el sujeto en tanto definido por su nacimiento.

La otra telenovela de los ochenta a la cual le tenía mucho afecto es *Cuna de lobos* (1986), con la inimitable Catalina Creel, una villana tan malvada que usaba un parche en un ojo — que siempre le combinaba con la ropa — aún cuando veía perfectamente bien con ambos. ¡Eso es maldad!

Los ochenta son también importantes porque provocaron un cambio profundo en la forma en como pensamos las nociones de clase e industria. En Gran Bretaña, mientras se acababa brutalmente con la base manufacturera y el país soportaba la insulsa tiranía de Thatcher y su gabinete de sádicos que actuaban sin dejar marca, nos transformamos lentamente en trabajadores externalizados y *freelance*. La promesa de tener una semana laboral de tres días con mucho tiempo de ocio significó desempleo por largos periodos para algunos y un sinfín de contratos por periodos breves para otros. La brecha entre pobres y ricos se amplió nuevamente tras haberse estrechado durante los primeros tiempos de la Posguerra; además, la creciente privatización de la salud y la educación, que por mucho tiempo habían sido públicas, supuso un carácter de época tan decididamente brutal y rígido como sus modas y peinados. *Soap operas* como *Dallas* y *Dinastía*, que eran un *hit* en todo el mundo, capturaban a la perfección el espíritu de los tiempos. Y así como en los Estados Unidos tenían de presidente a un actor de Hollywood, nosotros teníamos de primera ministra a la hija de un verdulero, que intentaba crear una nación compuesta exclusivamente de consumidores.

¿Cómo escribiste los diálogos de *soy mi madre*?

Volví atrás y empecé por donde deberían empezar todos los buenos estudiantes: por el melodrama. Releí *Casa desolada* (1852-53), de Charles Dickens, un clásico melodrama victoriano — compré un ejemplar en la librería Explore Booksellers, de Aspen — que me mantuvo atrapado durante varias paradas de autobús a lo largo del valle. El melodrama victoriano, tanto el literario como el teatral, abre el camino al cine primitivo, a su estilo de actuación frontal y a la específica gramática de la emoción que surge de allí (basta pensar en Mary Pickford o Lillian Gish). Este género siempre me gustó mucho. Popularmente se lo define por su exceso, pero también habría que tomar nota de su poder de restricción: si bien las emociones juegan casi por completo en la superficie, son, al mismo tiempo, brutalmente sublimadas. O, como lo resume Bette Davies de modo inolvidable en su papel de la solterona tía Charlotte Vale: "No les pidamos la Luna, Jerry. Tenemos las estrellas".

También volví de inmediato a *Las criadas* (1947), de Genet, que había leído por última vez cuando era estudiante, la cual representa ciertas fantasías de clase y venganza de un modo altamente estilizado y claustrofóbico. Leyendo, me había enterado de la puesta que hizo de esa obra en 1959 en la Ciudad de México la compañía de teatro "Poesía en voz alta", fundada por Octavio Paz y Juan José Arreola, y que curiosamente era contemporánea al desarrollo y a la popularización a escala masiva de la telenovela. La propia obra de Genet se basaba, con gran libertad, en la historia de las tristemente célebres hermanas Papin, empleadas domésticas que asesinaron y mutilaron brutalmente a sus empleadores en la Francia de provincias de 1933. El caso capturó la imaginación pública de su época. El joven Lacan lo analizó en términos de paranoia femenina para elaborar los conceptos de lo imaginario y la fase del espejo, mientras que varios intelectuales de izquierda lo interpretaron como un ejemplo de

la lucha de clases, y vieron en las hermanas a las víctimas de — en palabras de Simone de Beauvoir — "todo el horroroso sistema montado por la gente decente para producir locos, asesinos y monstruos". Convirtiéndola en una extravagante ceremonia ritual de sometimiento y dominación, Genet, por su parte, utilizó la historia para articular un nuevo lenguaje vanguardista dentro del Teatro del Absurdo.

De todas maneras, en el nivel del lenguaje propiamente dicho, yo estaba más interesado en los modismos de la *soap opera*, en especial en los de la británica, característicamente rica en inflexiones, combativa, *camp* y desbordante de cáusticos giros vernáculos. Este es el tipo de diálogos al que apuntamos en el guión. La intención era que la película tratase sobre el conflicto de clases, pero también era necesario que incluyera muchos de los tropos de la *soap opera*: confusión de identidades, amarga rivalidad entre hermanos, y una madre como fuente de la gran revelación. Contacté a Todd Hughes y a P. David Ebersole, autores en Estados Unidos de *soap operas* como *Wicked Wicked Games* (*Juegos perversos*) y *Desire* (*Deseo*), así como de telenovelas en Venezuela y Argentina, y empecé a trabajar con ellos en el guión. A la vez que, por un lado, la película se ajusta a ciertas convenciones para que funcione como el episodio de una telenovela — en español con subtítulos en inglés —, también tiene elementos de abstracción estructural y técnica, por ejemplo: varios actores haciendo el mismo personaje o decorados móviles que ocasionalmente en una toma muestran al equipo técnico. A los escritores les di un esquema y ellos armaron el guión. Luego lo amplié, en el pequeño departamento, situado encima de un local de venta de emparedados, en el que me estaba hospedando en la Ciudad de México, actuándolo sobre la mesa ante un enorme pastor alemán que vivía allí. Fue el mejor público de mi vida.

¿Qué papel juega en la película la idea del "secreto"?

Todo buen melodrama gira en torno a la idea de una familia que, en lo más profundo de su podredumbre, guarda un secreto. En *soy mi madre* hay varios secretos que los protagonistas procuran ocultar: las criadas le alquilan la casa a unos turistas mientras la dueña está afuera; Sable, la dueña de la casa, mantiene un affaire con Ramón, el jardinero; Clara, la criada de más edad, es la madre de Sable, quien la sustituyó, cuando era niña, por la hija muerta de su anterior empleador luego de que la mujer de éste y su bebé murieran en el parto; por último, se da a entender que Sable y su esposo Sargent quizás mantengan una relación incestuosa.

El secreto se guardara en el corazón de la película — el hecho de que la altanera dueña de la casa en realidad estuviera emparentada con las sirvientas — aparece como un secreto "a voces", con esa forma elástica con la que funcionan algunas mentiras. Cuando trabajábamos en el guión, recordé *La mancha humana*, de Philip Roth, y pensé a menudo en la idea de "pasaje", en términos de raza, de clase, de sexualidad; en la manera en que, conociendo el secreto, nos ahogamos bajo el peso de nuestra incapacidad para expresarlo, y con qué cuidado están construidas las ficciones que sostenemos para dejar el secreto en su lugar. En *soy mi madre*, la propia Sable reconoce esto tras la confesión de Clara, y lo mismo hace Solana, la criada más joven, que también vivía sofocada por la tiranía del secreto; pero es el hecho fatal de revelarlo, o la insistencia en hacerlo público — y por lo tanto, concreto — lo que tanto diezma sus fuerzas.

¿Qué tan parecidas son las *soap operas* estadounidense y británica? ¿Cómo influyó cada una, si tal es el caso, en las decisiones que tomaste en *soy mi madre*?

Buena parte de mis primeros años de vida parecen estar realmente ligados a la *soap opera* británica. Yo era un niño solitario, tenía pocos amigos,

así que apenas tuvimos un televisor, me quedé prendido a la pantalla. Dentro de un montón de productos estadounidenses importados venía la legendaria *Coronation Street* y, en mi adolescencia, *Brookside*, muy lamentada tras su desaparición. Muchos de mis recuerdos de niño se conectan con los argumentos de *Coronation Street*: la muerte de Renee Roberts mientras su marido Alf le enseñaba a manejar, la trágica muerte de Ernie Bishops en la fábrica de ropa del pueblo, o cuando Deirdre Langton descubrió a Ray en la cama con una camarera negra, Janice Stubbs. Inolvidable drama del mejor nivel. Y en serio, si estas breves descripciones no te dicen todo lo que necesitas saber sobre la *soap opera* inglesa, necesitas una buena sacudida, como suele decirse.

La *soap opera*, en general, se estructuró históricamente como un "género femenino", pero esta presunción de género se basa en intereses comerciales. Incluso el nombre traiciona la conexión, pues viene de las radionovelas de la década de los treinta, que eran producidas y auspiciadas por fábricas de jabón, insólita forma de patrocinio que, no obstante, refleja con precisión a un tipo de público diurno compuesto por amas de casa y niños. La *soap opera* en Gran Bretaña también se organiza casi siempre a partir de una estructura matriarcal, pero esto tiene diferentes connotaciones y un linaje completamente distinto, relacionado con el drama del fregadero de cocina (estoy detectando aquí un patrón) y con la explosión, en los años sesenta, de películas y obras de teatro con temática social que analizaban específicamente el norte de Inglaterra (muy particularmente Manchester en *Coronation Street*, nuestra *soap opera* de mayor duración, que anda ahora cerca de los cincuenta años). Entonces, la forma de realismo de clase trabajadora que emplea la *soap opera* inglesa tiene un tenor específico, una cadencia en el diálogo y una estética que es muy diferente — de hecho, diametralmente opuesta — a las estadounidenses, que son mucho más estilizadas, glamorosas y fantasiosas.

La estética de la película es tan intensa y marcada que casi se transforma en un personaje más. ¿Quién y qué dieron forma a tus decisiones con respecto al vestuario y la escenografía?

La reevaluación que Todd Haynes hace del melodrama hollywoodense en *Far from Heaven* (*Lejos del cielo*, 2002) y *Safe* (*Seguro*, 1995) fue una influencia importante, sobre todo por las muy inspiradas resonancias contemporáneas que logra generar a través del prisma de los Estados Unidos de las décadas de los cincuenta y los ochenta, respectivamente. También volví al *Diario de una camarera* (1964), de Luis Buñuel, y a *La ceremonia* (1995), de Claude Chabrol que, aunque basada en una novela de Ruth Rendell, es otra velada evocación del caso de las hermanas Papin. Sin embargo, las referencias visuales clave durante la producción fueron algunas películas de Rainer Werner Fassbinder y Pedro Almodóvar, que radicalizaron en forma crucial, tanto política como estética-mente, el melodrama cinematográfico. Pero la piedra de toque que realmente entusiasmó a todo el equipo fueron las increíbles fotos de Antonio Caballero, que realizó fotonovelas en la Ciudad de México durante los sesenta y setenta, y cuya obra mantiene una curiosa tensión en su sentido del retrato y de la puesta en escena.

Una de las primeras decisiones de producción fue optar por una paleta viva y variada. En este sentido, la dirección de arte y el diseño de vestuario se volvieron realmente centrales para el estilo y el sentido de la obra. Salvador Parra, que trabajó recientemente en *Volver* (2006), de Almodóvar, y en *Antes que anochezca* (2000), de Julian Schnabel, se convirtió en nuestro director de arte, y Malena de la Riva creó vestidos maravillosamente afectados, en especial para el personaje de Sable Sainte. Luego, le encargué al compositor Nick Powell, que trabaja en teatro y cine en el Reino Unido y España, que escribiera la exquisita banda sonora de la película, mientras que el músico argentino

Fernando Diamant contribuyó con un tema de su primer álbum *Maldito héroe*, una canción llamada "El inmigrante" que usamos como tema de la película.

Hiciste esta película en un lapso de tiempo increíblemente corto. ¿Cuál fue el resultado más sorprendente?

¿Tal vez el hecho de que pudiera realizarse? Estoy bromeando. Pero el guión, el reparto y la edición de la película se realizaron en ocho semanas, mientras que la filmación duro dos días, y eso que antes de llegar a la Ciudad de México, una noche lluviosa de junio, yo no conocía absolutamente a nadie. Tenía un contacto por correo electrónico que me ayudó a encontrar un asistente, y fue así que empezamos a trabajar. Obviamente, fue en extremo difícil, pero también nos volvió ambiciosos y audaces con respecto a lo que queríamos conseguir. Y la gente fue increíblemente generosa. Algunas de las actrices más famosas de México, como Patricia Reyes Spíndola, Gina Morett, Verónica Langer y Zaide Silvia Gutiérrez, que actúan habitualmente en telenovelas, aceptaron ser mis estrellas.

Como dije antes, las implicanciones culturales de la telenovela son complejas y con frecuencia ambiguas. En México, como en todas partes, hay un racismo implícito — y frecuentemente percibido — en el reparto. Los actores de piel más oscura, o de "apariencia indígena", raramente interpretan los roles principales; sus personajes por lo general son de clase baja y tienen menos estatus. Este es el tipo de convenciones con el que queríamos jugar, para invertir su sentido en algunas ocasiones y enfatizarlo en otras. Los personajes femeninos son interpretados por varias actrices, con un amplio espectro de tipos físicos y un sutil espectro de estilos, lo cual insinuaba la artificialidad de las formas y el modo en que se construyen en la telenovela valores como el género y la clase, pero también el hecho de que los actores, dentro de la forma, son eminentemente *reemplazables*.

Por un tiempo jugué con la idea de trabajar con
no actores. Al final, tuve la suerte de incorporar
a Almadella y Montse, dos trabajadoras de la
comunidad transexual a quienes encontré por
casualidad y que interpretan una escena pequeña
pero esencial a mitad de la película.

 El mayor desafío para mí, y ciertamente
la mayor diferencia en relación con mis trabajos
anteriores, es que nunca había hecho un drama
guionado. Así que ésta realmente fue una
oportunidad para explorar algo nuevo. Sin embargo,
no quería hacer una sátira o un pastiche de
una *soap opera*. Mas bien al contrario, yo esperaba
sumergirme en el mundo de la telenovela y al mismo
tiempo crear una forma híbrida: el hijo bastardo de
la televisión diurna y el cine de ensayo en la nocturna.

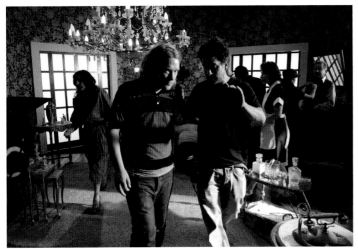
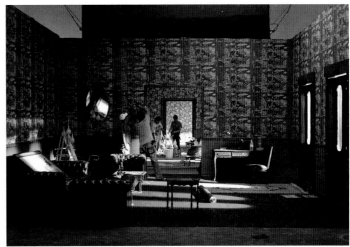
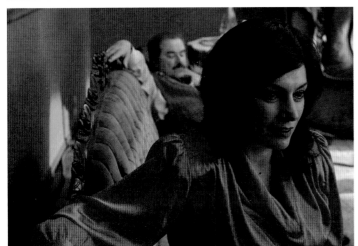
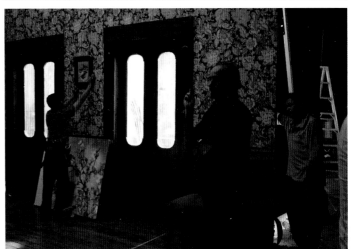

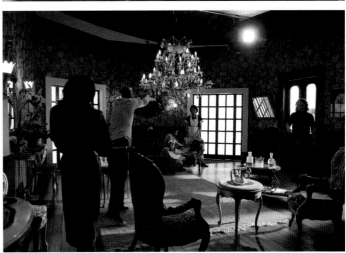

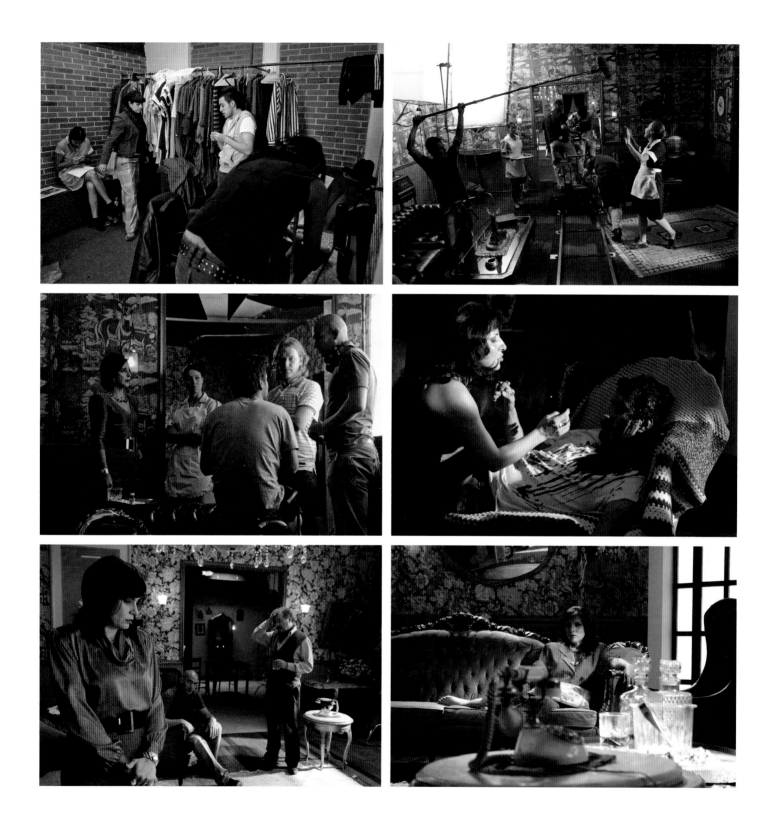

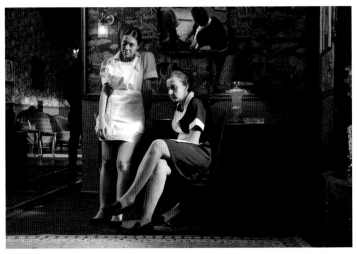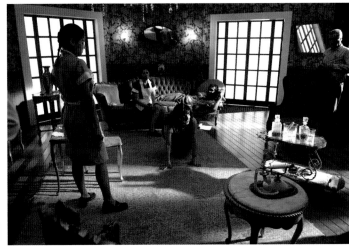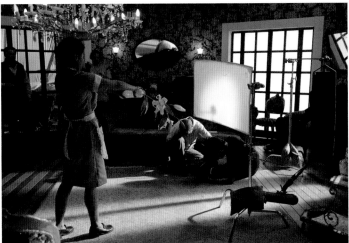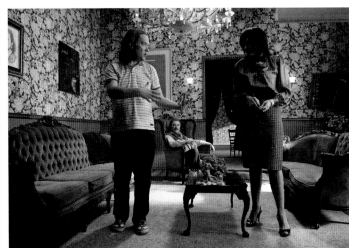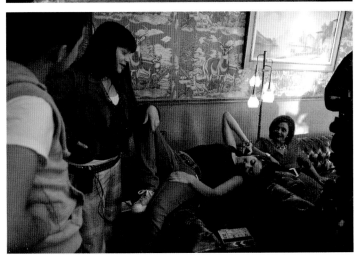

PRODUCTION CREDITS /
CRÉDITOS DE PRODUCCIÓN

Cast / Elenco:

Scene 1 / Escena 1
Clara....................................Verónica Langer
Solana....................................Sonia Couoh
Sable Sainte....................................Miriam Calderón

Scene 2 / Escena 2
Clara....................................Gina Morett
Solana....................................Sonia Couoh
Sable Sainte....................................Dobrina Cristeva
Sargent Sainte....................................Luis Cárdenas

Scene 3 / Escena 3
Clara....................................Almadella
Solana....................................Montse

Scene 4 / Escena 4
Clara....................................Patricia Reyes Spíndola
Solana....................................Eileen Yáñez
Sable Sainte....................................Zaide Silvia Guitérrez
Sargent Sainte....................................Luis Cárdenas
Ramón....................................Tenoch Huerta

Directed by / Dirección:
Phil Collins

Produced by / Producción:
Shady Lane Productions

Executive Producers / Productores ejecutivos:
Phil Collins and / y Siniša Mitrović

Co-Producers / Co-productores:
ddfilms, Graham Clayton-Chance
and / y Jane Linfoot

Production Team in Mexico /
Equipo de producción en México
Tigre Pictures:
Pablo García Gatterer and / y Beto Hinojosa
Postal Pictures:
Javier Clavé
Executive Producer / Productor ejecutivo:
Juan García
Associate Producer / Productora asociada:
Tania Pérez Cordova

Original Story / Argumento original:
Phil Collins

Script / Guión:
P. David Ebersole and / y Todd Hughes
with / en colaboracíon con
Phil Collins and / y Graham Clayton-Chance

Director of Photography / Director de fotografía:
Damian García

Production Designer / Diseño de producción:
Salvador Parra

Costume Designer / Vestuario:
Malena de la Riva

Music by / Música:
Nick Powell

Edited by / Edición Online:
Cristóvão A. dos Reis
Assembly Editor / Edición Offline:
Miguel Galarza

Assistant Director / Asistente de dirección:
Javier Clavé
Casting / Casting:
J&M Casting

Production Assistants / Asistentos de producción:
Rafael Perez and / y Mariana Rodríguez

Sound Designer / Diseño de sonido:
Christian Manzutto
Foley Artist / Sonidista:
Francisco Bribiesca

Make Up / Maquillaje:
Elena López and / y Eduardo Bravo
Art Director / Dirección de arte:
Daniela Rojas
Costume Assistants / Asistentes de vestuario:
Mariana Watson and / y Josué López

Camera Assistant / Asistente de cámara:
Sergio García
Loader / Claqueta:
Rubén Gonzáles
Boom Operator / Microfonista:
Mauricio Amaro
Still Photographer / Foto fija:
Carlos Somonte

Production Sound Mixer / Mezcla de sonido:
Felipe Sanchez N.
Gaffer / Electricista:
Jaime Castañeda
Genny Operator / Operador de Genny:
Juan José Leon
Video Assistant / Asistente de video:
Orlando Sanchéz
Online Colorist / Colorista Online:
Christoph Manz
Offline Colorist / Colorista Offline:
Pedro Vargas

Construction Coordinator / Contratista:
Miguel Jiménez
Script Translator / Traducción de guión:
Alan Page

Unit Vehicles Coordinator /
Coordinador de unidades vehiculares:
Pedro Gómez
Unit Vehicles Assistant /
Asistente de unidades vehiculares:
César Corona

Camera and Lighting / Cámara e iluminación:
Renta Imagen
Studio / Estudio:
5 de Mayo
Telecine / Telecine:
New Art
Laboratory / Laboratorio:
Alta Sensibilidad

Editing Facilities / Montaje de instalaciones:
Tribu Films, Mexico City / Ciudad de México
Online Facilities / Instalaciones Online:
VSI Synchron GmbH, Berlin

Installation design / Diseño de instalación:
Sue MacDiarmid

"El inmigrante"
Music & Lyrics by / Música y Letra:
Fernando Diamant
Performed by / Intérprete:
Fernando Diamant
(P) and / y © 2007:
Fernando Diamant
Published by / Editado por:
Warner / Chappell Music

Originating on / Realizado con:
Kodak Motion Picture Film

© 2008 Shady Lane Productions

CONTRIBUTORS

Magali Arriola is an art critic and independent curator currently living in Los Angeles. Recent projects include *The Sweet Burnt Smell of History*, The 8th Panama Biennial (2008); *Prophets of Deceit* (Wattis Institute for Contemporary Art, San Francisco, 2006); *What once passed for a future, or The landscapes of the living dead* (Art2102, Los Angeles, 2005); *How to Learn to Love the Bomb and Stop Worrying about It* (CANAIA, Mexico City / Central de Arte at WTC, Guadalajara, Mexico, 2003–4); and *Alibis* (Mexican Cultural Institute, Paris / Witte de With, Rotterdam, 2002). From 1998 to 2001 she was chief curator at the Museo Carrillo Gil in Mexico City, and in 2006 she was visiting curator at the Wattis Institute for Contemporary Art in San Francisco. Ms. Arriola has contributed to publications such as *Poliéster*, *Curare*, *ArtNexus*, *Parachute*, *Exit*, *Spike*, and *Afterall*, and she is a founding member of the art group Teratoma and the independent National Chamber for the Arts Industries (CANAIA), both based in Mexico City.

Carlos Monsiváis is one of Latin America's leading cultural analysts and Mexico City's greatest living chronicler. He has written extensively and in evocative detail about Mexican history, culture, and politics, pioneering the genre of "nueva crónica" which has often been compared to the "new journalism" of the United States. Main collections of writing include *Días de guardar* (*Days to Remember*, 1970), *Amor perdido* (*Lost Love*, 1977), *Escenas de pudor y liviandad* (*Scenes of Power and Frivolity*, 1981), *Entrada libre* (*Free Pass*, 1987), *Los rituales del caos* (*The Rituals of Chaos*, 1995) and *Aires de familia: Cultura y sociedad en América Latina* (*Family Pedigree: Culture and Society in Latin America*, 2000). He has won several major awards, including the Jorge Cuesta Literary Award and the Anagrama International Literature Prize. A selection of Monsiváis's essays, *Mexican Postcards* (London and New York: Verso, 1997), is available in English translation. Mr. Monsiváis lives and works in Mexico City.

Heidi Zuckerman Jacobson is the Director and Chief Curator of the Aspen Art Museum, appointed in 2005. Her projects include one-person exhibitions with Yutaka Sone, Javier Téllez, Pedro Reyes, Jeremy Deller, Aïda Ruilova, Friedrich Kunath, Mai-Thu Perret, Jim Hodges, Peter Coffin, and Fred Tomaselli. From 1999 to 2005 she was the Phyllis Wattis MATRIX Curator at the University of California, Berkeley Art Museum and Pacific Film Archive, where she curated more than forty solo exhibitions of international contemporary artists such as Peter Doig, Tobias Rehberger, Shirin Neshat, Teresita Fernández, Julie Mehretu, Doug Aitken, Tacita Dean, Wolfgang Laib, Ernesto Neto, Simryn Gill, Sanford Biggers, and T.J. Wilcox. Formerly she was the Assistant Curator of 20th Century Art at The Jewish Museum, New York, appointed in 1993. Ms. Zuckerman Jacobson has lectured and published extensively on contemporary art, independently curated exhibitions internationally, and taught at UC Berkeley, CUNY Hunter College, and CCA San Francisco in the Masters of Curatorial Studies program.

AUTORES

Magali Arriola es crítica de arte y curadora independiente, radica actualmente en Los Ángeles, California. Entre sus proyectos más recientes pueden mencionarse *El dulce olor a quemado de la historia*, Octava Bienal de Panamá (2008); *Prophets of Deceit* (CCA Wattis Institute for Contemporary Art, San Francisco, California, 2006); *What Once Passed for a Future, or Landscapes of the Living Dead* (Art2102, Los Ángeles, California, 2005); *Cómo aprender a amar la bomba y dejar de preocuparse por ella* (CANAIA, México, D.F. / Central de Arte en el WTC, Guadalajara, Jal., México, 2003–4); *Coartadas* (Instituto Mexicano de Cultura, París / Witte de With, Róterdam, 2002). De 1998 a 2001 se desempeñó como curadora en jefe del Museo de Arte Carrillo Gil en la Ciudad de México, y fue curadora visitante en el CCA Wattis Institute for Contemporary Art en 2006. La Sra. Arriola ha sido colaboradora de las revistas *Poliéster*, *Curare*, *ArtNexus*, *Parachute*, *Exit*, *Spike* y *Afterall* y es miembro fundador del grupo de arte Teratoma, así como de la Cámara Nacional de la Industria de las Artes (CANAIA), ambas con sede en la Ciudad de México.

Carlos Monsiváis es uno de los críticos culturales más destacados de América Latina y el mejor cronista vivo de la Ciudad de México. Ha escrito ampliamente — y con minucioso poder evocativo — sobre la historia, la cultura y la política de México, y se le considera un pionero de la "nueva crónica", a menudo comparada con el "*new journalism*" estadounidense. Entre sus principales títulos se cuentan: *Días de guardar* (1970), *Amor perdido* (1977), *Escenas de pudor y liviandad* (1981), *Entrada libre* (1987), *Los rituales del caos* (1995) y *Aires de familia. Cultura y sociedad en América Latina* (2000). Ha recibido numerosas distinciones de prestigio, como el Premio Jorge Cuesta y el Premio Anagrama de Ensayo. Su colección de ensayos *Postales mexicanas* ha sido traducida al inglés (*Mexican Postcards*, Londres y Nueva York, Verso, 1997). Carlos Monsiváis vive y trabaja en la Ciudad de México.

Heidi Zuckerman Jacobson es directora y curadora en jefe del Museo de Arte de Aspen desde 2005. Organizó, entre otros proyectos, las muestras individuales de Yutaka Sone, Javier Téllez, Pedro Reyes, Jeremy Deller, Aïda Ruilova, Friedrich Kunath, Mai-Thu Perret, Jim Hodges, Peter Coffin y Fred Tomaselli. Entre 1999 y 2005, fue curadora del programa Phyllis Wattis MATRIX en el Berkeley Art Museum and Pacific Film Archive de la Universidad de California. Allí realizó las curadurías de más de cuarenta exposiciones individuales de artistas contemporáneos internacionales como Peter Doig, Tobias Rehberger, Shirin Neshat, Teresita Fernández, Julie Mehretu, Doug Aitken, Tacita Dean, Wolfgang Laib, Ernesto Neto, Simryn Gill, Sanford Biggers y T.J. Wilcox. Antes de ello, se desempeñó como curadora adjunta de la muestra *20th-Century Art* en el Jewish Museum de Nueva York, donde fue designada en 1993. Zuckerman Jacobson ha dictado conferencias y publicado numerosos textos sobre arte contemporáneo, realizado exposiciones a nivel internacional como curadora independiente y enseñado en la Universidad de California en Berkeley, el Hunter College de la City University of New York y los programas de Maestría en Estudios Curatoriales del California College of the Arts de San Francisco.

Phil Collins: soy mi madre
Aspen Art Museum
August 15—October 19, 2008

Copyright © 2009 Aspen Art Museum
590 North Mill Street
Aspen, CO 81611
www.aspenartmuseum.org

All images:
soy mi madre, 2008
A color film in 16 mm
transferred to video, 28 min.
Production stills, Mexico City.
Photo: Phil Collins, Carlos Somonte
and Graham Clayton-Chance
Courtesy of the artist.

Library of Congress Control
Number 2008939831
ISBN 9780934324465

Concept by Shady Lane Productions

Edited by Siniša Mitrović

Texts by Magali Arriola,
Carlos Monsiváis, Phil Collins
and Heidi Zuckerman Jacobson

Copyedited by Richard Slovak
and Azul Aquino Hidalgo

Translations by Jane Brodie
and Clairette Ranc

Catalogue and typefaces
designed by A2/SW/HK
New Rail Alphabet designed
in collaboration with
Margaret Calvert.

Published by Aspen Art Press

Printed and bound in China

Available through D.A.P./
Distributed Art Publishers
155 Sixth Avenue, 2nd Floor
New York, N.Y. 10013
Tel: (212) 627-1999
Fax: (212) 627-9484

Phil Collins's Jane and Marc
Nathanson Distinguished Artist
in Residence and exhibition are
organized by the Aspen Art Museum
and funded by Jane and Marc
Nathanson. Additional funding
is provided by the AAM National
Council. This publication is
underwritten by Toby Devan Lewis.

Phil Collins: soy mi madre
Museo de Arte de Aspen
15 de agosto al 19 de octubre de 2008

© Aspen Art Museum, 2009
590 North Mill Street
Aspen, CO 81611
www.aspenartmuseum.org

Imágenes:
soy mi madre, 2008
16 mm cine a color
transferido a video, 28 min.
Fotos de producción,
Ciudad de México.
Fotografía: Phil Collins,
Carlos Somonte y
Graham Clayton-Chance
Imágenes cortesía del artista.

Número de control de la Biblioteca
del Congreso 2008939831
ISBN 9780934324465

Concepto: Shady Lane Productions

Editor: Siniša Mitrović

Textos: Magalí Arriola,
Carlos Monsiváis, Phil Collins
y Heidi Zuckerman Jacobson

Corrección: Richard Slovak
y Azul Aquino Hidalgo

Traducción: Jane Brodie
y Clairette Ranc

Diseño y tipografía: A2/SW/HK
New Rail Alphabet está diseñada en
colaboración con Margaret Calvert.

Editorial: Aspen Art Press

Impresión y encuadernación en China

Distribución: D.A.P./
Distributed Art Publishers
155 Sixth Avenue, 2nd Floor
New York, N.Y. 10013
Tel: (212) 627-1999
Fax: (212) 627-9484

Tanto la exposición como la
"Residencia para Artistas
Distinguidos Jane y Marc
Nathanson" son organizadas
por el Museo de Arte de Aspen (MAA)
y auspiciadas por Jane y Marc
Nathanson, con apoyo adicional
del Consejo Nacional del MAA.
Esta publicación se realizó gracias
a la aportación de Toby Devan Lewis.

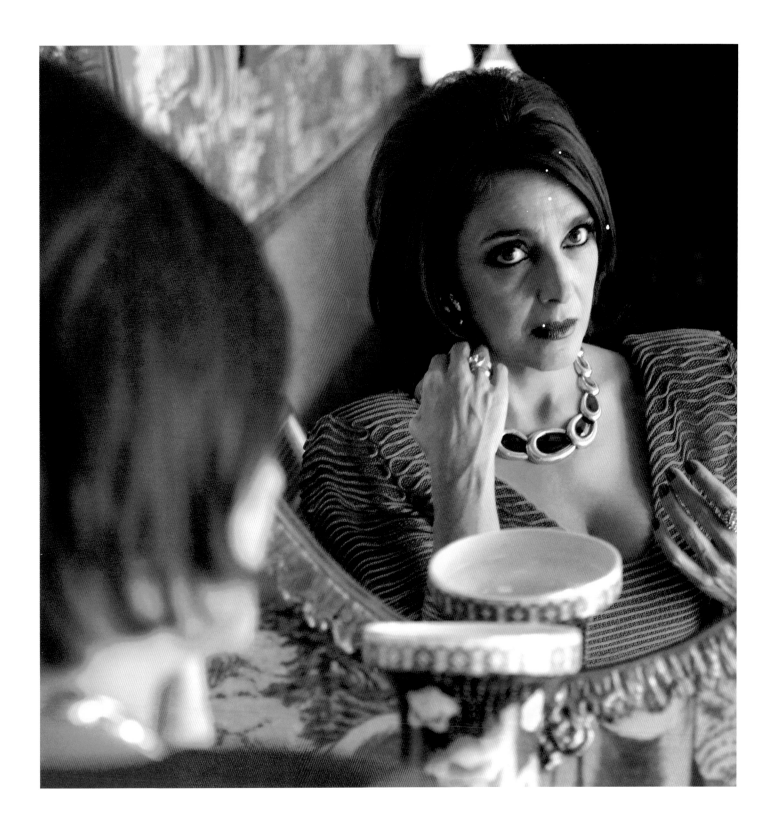